one week lesson for jazz guitar chord

Guitar magazine [Guitar magazine]

只用一週
徹底學會！ **爵士吉他和弦**
超入門

 線上演奏示範
Youtube專屬頻道

野村大輔 著
daisuke nomura

柯冠廷 譯

U0085845

 典絃音樂文化國際事業有限公司

Rittor Music

contents

只用一週徹底學會！
爵士吉他和弦
超入門

本書的觀看方式

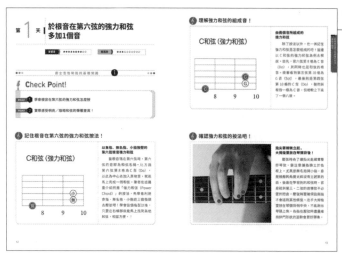

第○天的主題

本書由七天不同的章節所組成，各章節開頭會如左圖所示先介紹相關的基礎知識。由於後面的練習譜例皆是根據此處介紹的重點所寫，故建議讀者先掌握並理解這邊的內容。

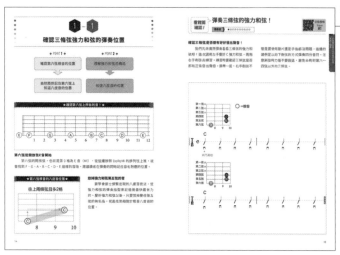

應用篇

此處介紹的是，實際應用前述基礎知識所構思的延伸觀念。會用插畫、圖板等方式去簡明扼要地補充解說基礎知識與相關樂理。此外，右頁的譜面即是實際使用吉他去彈奏上述要素的背景伴奏。譜面會特別以不同顏色標出重要的用音，請一面對照基礎知識一面練習。

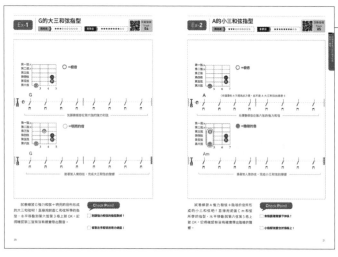

實踐練習

在各章節當中，都有放入4～6個實際使用相關基礎知識所編寫的實踐練習譜例，讀者可以根據學習到的基礎知識去練習各式各樣不同的變化範例。請一面參考附錄CD的音源，一面掌握正確去應用基礎知識的方法。

線上影音示範
Youtube專屬頻道

關於附錄MP3

本書刊載的所有譜面皆收錄於內附的示範演奏QR Code當中。對應各譜面的音源，皆是數拍→示範演奏→數拍→示範演奏→數拍→接續後半四小節的伴奏音源。讀者可利用後半部分的伴奏一起進行練習。此外，在「用標準曲來統整練習！」的章節中，會將示範演奏與伴奏音源分別收錄在不同音檔。

序 言

文：野村大輔

只用一週徹底學會！
爵士吉他和弦
超入門

首先，要感謝願意拿起本書的讀者。一般普遍認為吉他初學者要從 DoReMi 或是簡單的和弦開始學起，但筆者著作本書的初衷，其實是為了滿足初學者想彈奏爵士，或是想彈一些時尚樂句的欲望。

全書盡量避免艱澀難懂的樂理，僅保留筆者認為一定要學會的重點，並依此去編寫更為實用且好彈奏的範例。希望讀者能藉由本書一窺爵士樂的魅力，踏出挑戰爵士樂以及標準曲的第一步。除了每天循序漸進的章節內容，筆者也在最後放了兩首著名的爵士曲供讀者去挑戰自我。衷心盼望各位能持續不懈一直陪筆者練習到最後。

什麼叫根音？

撐起和弦的基本音符

「根音」這名詞出現在許多教學書以及音樂文章當中，它到底是指什麼東西呢？這詞其實是英文「Root」的翻譯，原意是指「根部」，比方說植物或是毛髮的根部等等。變成複數形即是「Roots」，為根源、基礎的意思。在本書登場的根音也是藉原本「根部」的意涵，去表達該音符就像是植物的根一樣，為整個和弦的根幹。

和弦是由多個音符所組成，其中最為基本的音，就是根音。用植物來比喻的話，根部就是「Do」，莖與葉的部分就是「Mi」、「Sol」、「Ti」，整個加起來即為一個完整的和弦。對樹木和建築來說，基底是最為重要的部分。同樣地，和弦也是從根音延伸發展起來的。

◎ **根音與和弦組成音的示意圖**

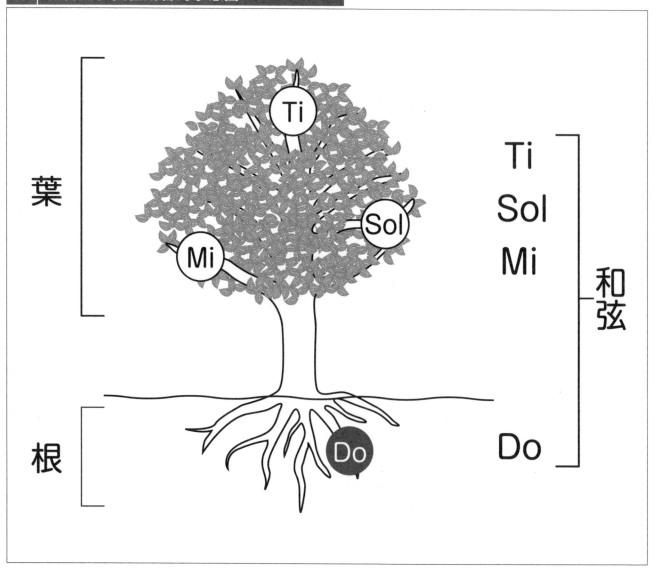

如何稱呼音名

DoReMi ～是CDE ～

　　一般大眾熟悉的音名應該是「Do・Re・Mi・Fa・Sol・La・Ti」這個叫法，但這源自義大利文，並不是處處都是沿用的語言。

　　音名的功能是讓音樂人之間可以相互溝通，其中最為標準常見的就是用英文的「C・D・E・F・G・A・B」來表列。在音樂雜誌、樂團的團譜以及本書這樣的教學書中，基本上都是使用英文。和弦名稱本身也是像「Cm7」這樣，是以英文來標記。

　　到日本的話，音名雖是以「Ha・Ni・Ho・He・To・I・Ro」來標記，但這也被用於日本的古典音樂而已。故學會以英文稱呼鋼琴、吉他指板上的音也是非常重要的。

◎ 何謂音名？

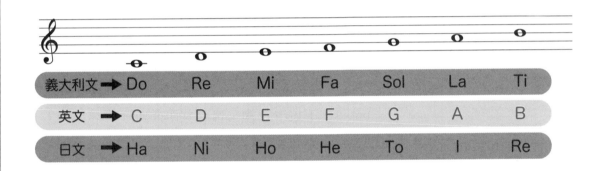

義大利文 ➡	Do	Re	Mi	Fa	Sol	La	Ti
英文 ➡	C	D	E	F	G	A	B
日文 ➡	Ha	Ni	Ho	He	To	I	Re

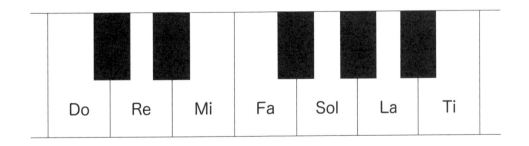

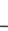

用數字學會和弦組成音

只是從根音往上數而已！

　　用數字來把握音名是非常重要的技能。原因就在於，和弦與音階當中，「音」與「音」是有距離的，而這個數字，其實是直接標出一個音符與根音的「距離有多遠」。和弦的聲響與氛圍全是依此為準做變化，故也建議讀者學會用數字來定義音名在各調性（和弦）時根音的「定位」所在。

　　下圖將以根音為C，以及根音為G時的兩個例子來做解說。當根音為C時，C和弦的組成音為根音（R）・3・5，也就是

C・E・G；當根音為G時，則為G・B・D這三個音。不同的和弦其組成音名也會不同，但如果是以數字來拆解組成音，就會發現兩者其實都是「根音（R）・3・5」這個排列。

　　最理想當然是將音名、數字這兩種溝通方式都學會，但有時候直接用數字來解釋跟對話會比較方便，建議讀者也能慢慢習慣這樣的稱呼。

◎ **數字的意義**

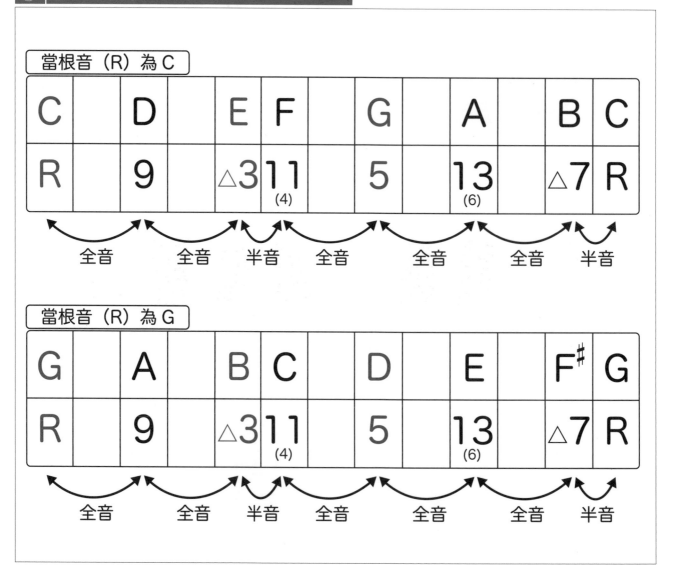

和弦名稱的構造

和弦名稱的基底為根音

首先希望讀者明白的是，和弦的意思是指和聲，也就是同時奏響多個音符時，以和弦去標示出整體的聲響動態。反之只有一個音時，則稱之為單音。單音由於只有一個音，故不能稱其為和弦。一般在口頭對話時，如要說和弦的和聲，仔細一點會講「C Chord」，但也很常省略直接說「C」，以致容易跟單音搞混，不曉得在說什麼。這時候就要從對話本身的上下邏輯去推敲。

接下來講解和弦名稱的組成構造。首先，標示和弦根音的「大寫英文字母」是整個和弦名稱的根幹。再來，如果和弦本身的氛圍、聲響是明亮的，就不會多放入什麼記號。如果是陰暗的，會在大寫英文字母之後記上小寫的「m」。後方會再標記是否有7th 這個音。如果是爵士樂，有時候標記會更複雜，但全部都會寫在括號（）當中，比如說追加什麼音，或是注意事項等等。

◎ 和弦名稱標示的組成音

根音	明亮／陰暗	7th	和弦名稱
C			→ C
C	m		→ Cm
C		7	→ C7
C	m	7	→ Cm7

彈奏爵士會省略和弦組成音！

不用彈出全部的和弦組成音也OK！

在練習和弦時，會請讀者依照和弦圖所示的按法去彈奏，慢慢記住和弦。這是吉他練習最為常見也最基本的程序。我們可以透過這樣的方式學會更多和弦以及不同的按法，感受到彈吉他的樂趣。

不過，上述這終究只是基本練習，漸漸熟練以後，也會遇到不需要彈出所有和弦組成音的狀況。當然，這在爵士樂當中是很常見的，樂手可以在演奏的同時，自由去增減彈奏的音符。也就是要將周圍的聲響與其他樂手的契合度納入考量，一邊控制音符一邊進行演奏。為此，必須先具備一定程度的知識與經驗才行。一開始可以先按照指法圖去彈奏和弦，等有餘力以後，就可以少彈幾個音符的彈奏方式去嘗試。

省略組成音的和弦範例

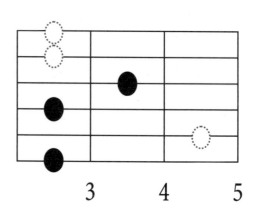

跳躍的節奏是彈奏爵士的基本

跳躍的節奏基本上是一拍三連音！

　　帶有律動感的節奏是爵士樂的基本，我們稱之為「Swing」。這種節奏在藍調界被稱為「Shuffle」，其他還有「Bounce」這種說法。深入學習爵士樂以後，會發現 Swing、Shuffle、Bounce 的意涵有細微差異，不同樂手可能會彈出不一樣的律動。雖然學界一直有在爭論 Swing 與 Shuffle 應為不同的東西，但這種狀況要等深入學習爵士樂等不同曲風，且本身已經是相當熟練的樂手才會遇到，本書這邊會將 Swing 與 Shuffle 都視為跳躍的節奏。若讀者在閱讀本書以後，一頭栽進爵士樂變成熟練的樂手，屆時還請務必去感受一下兩者的差異。

　　跳躍節奏基本上是指一拍三連音，三連音中間的音常會是休止符，或是以延音的方式做出不同的律動感。

將一拍三連音變形

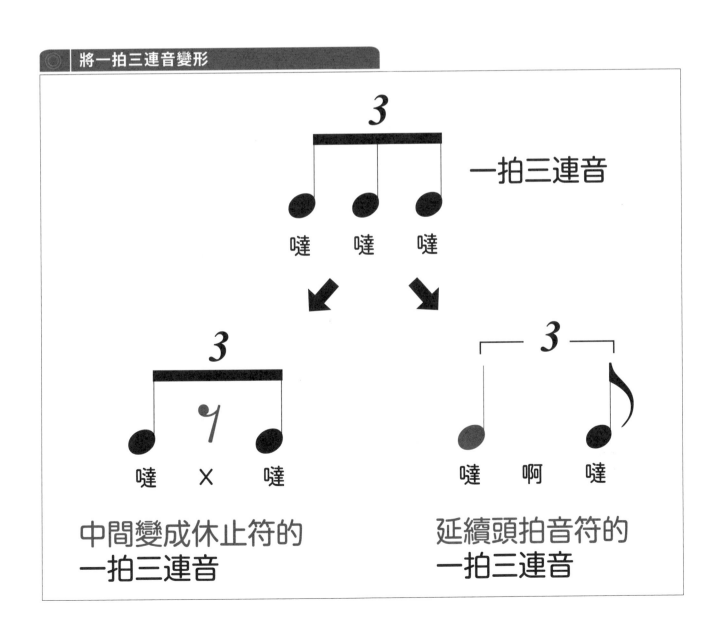

一拍三連音

噠　噠　噠

中間變成休止符的
一拍三連音

噠　×　噠

延續頭拍音符的
一拍三連音

噠　啊　噠

重要度	★★★★★★★★☆☆	難易度	★★★☆☆☆☆☆☆☆

爵士吉他和弦的基礎知識　

 Check **P**oint!

POINT 1 學會根音在第六弦的強力和弦怎麼按

POINT 2 實際感受明亮／陰暗和弦的聲響差異！

 記住根音在第六弦的強力和弦按法！

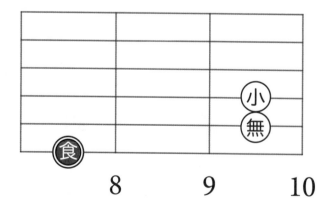

C和弦（強力和弦）

以食指、無名指、小指按壓的第六弦根音強力和弦

　當根音落在第六弦時，第六弦的音即為和弦名稱。比方說第六弦第 8 格為 C 音（Do），以此為中心去加入其他音，就能馬上完成一個和弦。筆者在這邊要介紹的是「強力和弦（Power Chord）」的按法，先學會利用食指、無名指、小指這三個指頭去壓弦吧！學會這個指型以後，只要左右橫移就能馬上找到其他和弦，相當方便。！

 ## 理解強力和弦的組成音！

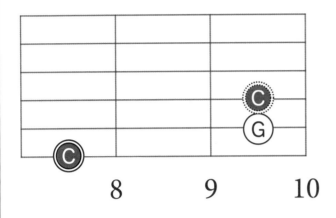

C和弦（強力和弦）

8　　9　　10

由兩個音所組成的 強力和弦

除了按法以外，也一併記住強力和弦是怎麼組成的吧！這邊以 C 和弦的強力和弦為例去解說。首先，第六弦第 8 格為 C 音（Do），其同時也是和弦的根音。接著看到第五弦第 10 格為 G 音（Sol），最後則是第四弦第 10 格的 C 音（Do），雖然與根音一樣為 C 音，但相較之下高了一個八度。

 ## 確認強力和弦的按法吧！

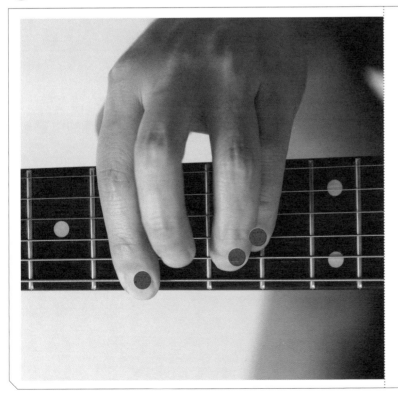

指尖要稍微立起， 大拇指要放在琴頸背後！

壓弦時為了讓指尖能確實壓好琴弦，要注意讓指頭立於指板上。尤其是無名指與小指，要是按壓的角度太斜沒有立起來的話，後面在學習別的和弦時，容易碰到第三、二弦的音導致不必要的悶音，壓弦時要確保這兩指不會碰到其他條弦。左手大拇指要放在琴頸背側中央，不能跑出琴頸上側。各指在壓弦時盡量維持拱門形狀的姿勢會更好彈奏。

確認三條弦強力和弦的彈奏位置

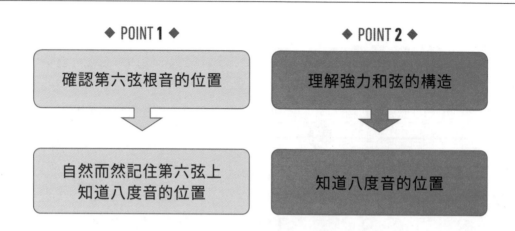

確認第六弦根音的位置	理解強力和弦的構造
自然而然記住第六弦上知道八度音的位置	知道八度音的位置

★確認第六弦上所有的音！★

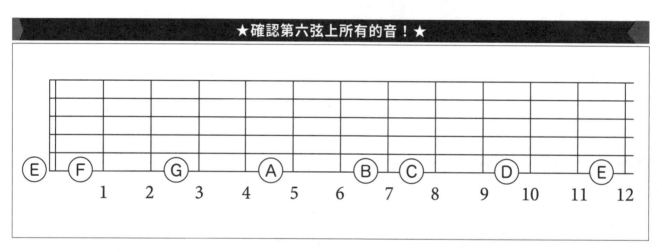

第六弦從開放弦E音開始

　　第六弦的開放弦，也就是第 0 格為 E 音（Mi），從這邊按照 DoReMi 的排列往上推，就會找到 F、G、A、B、C、D、E 這樣的音階。建議讀者在彈奏的同時記住音名對應的位置。

★第六弦根音的八度音位置★

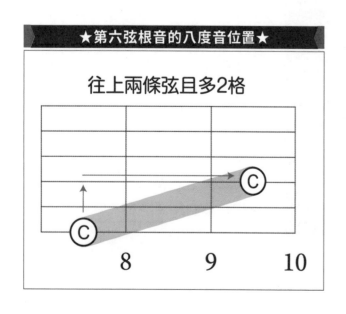

往上兩條弦且多2格

放掉強力和弦第五弦的音

　　要學會爵士頻繁出現的八度音技法，從強力和弦的彈奏指型來記憶是最快最省力的。壓好強力和弦以後，只要放掉壓住第五弦的無名指，就能找到相對於根音八度音的位置。

看譜面
確認！

彈奏三條弦的強力和弦！

難易度　★☆☆☆☆☆☆☆☆☆

確認三條弦是否都有好好發出聲音！

　　我們先來實際彈奏看看三條弦的強力和弦吧！這次請用左手壓好 C 強力和弦，再用右手刷弦去練習。練習時要確認三條弦是否都有正常發出聲音。順帶一提，右手刷弦不管是要使用撥片還是手指都沒問題，這邊的譜例是以向下刷弦的方式彈奏四分音符。注意刷弦時力道不要過猛，避免去刷到第六～四弦以外的三條弦。

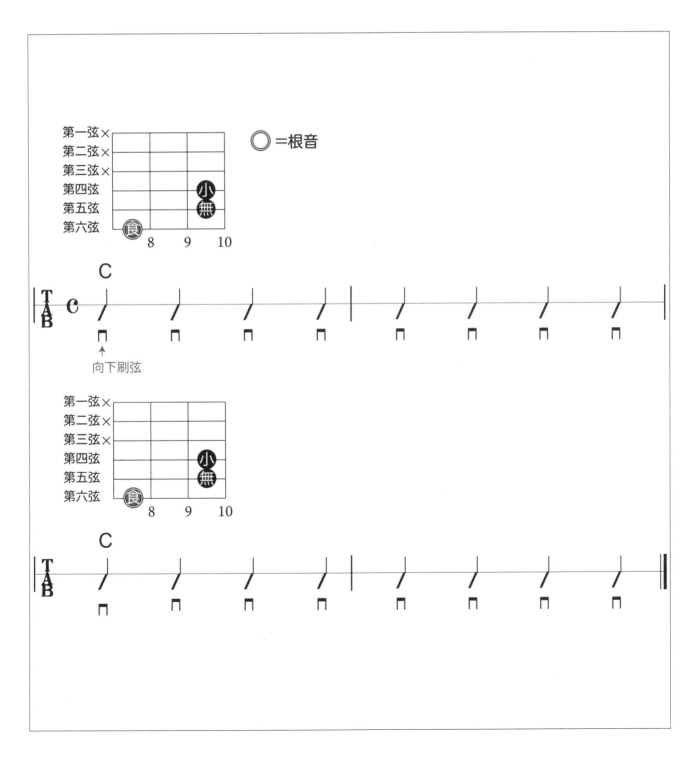

根音在第六弦的大三和弦指型

◆ POINT **1** ◆

在強力和弦上
多加1個音

↓

學會根音在第六弦的
大三和弦按法

◆ POINT **2** ◆

加上明亮的音

↓

理解大三和弦的構造！

★加上明亮的音！★

C和弦
（強力和弦）＋明亮的音

×		
×		
	中	
		小
		無
食		

8　　　9　　　10

◎=根音　　○=明亮的音

★中指在壓弦時也要立起來！★

在強力和弦上加入中指

試著在第六弦根音的強力和弦上加入明亮的音，將它變成大三和弦（Major Chord）吧！作法相當簡單！只要壓好強力和弦，再用中指按壓第三弦第9格就好。就算遇上不同的和弦，各個指頭的相對位置關係也不會改變，直接把這個指型記起來吧！

中指在壓弦時不能倒下

中指在按壓第三弦第9格時，要注意是以指尖壓弦，必須將指頭立起於指板來才行。此外，各指之間也該保留一些空隙，別讓四根指頭全部擠成一團。

彈奏根音在第六弦的大三和弦！

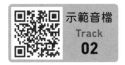

示範音檔
Track
02

加入第三弦第9格的明亮音符！

彈完第六弦根音的強力和弦之後，就來試著練習大三和弦吧！負責按壓第四弦的小指若沒有好好立於指板，就會誤觸第三弦，導致這次新加的第三弦第9格發不出聲音。

練習時除了要留意指型以外，也要確認按壓的四條弦是否都有正常發出聲音。

右手的刷法全是向下刷弦，用撥片或是手指都OK。留意別刷到第一～二弦即可。

根音在第六弦的小三和弦指型

◆ POINT 1 ◆

在強力和弦上
多加1個音

↓

學會根音在第六弦的
小三和弦按法

◆ POINT 2 ◆

加上陰暗的音

↓

理解小三和弦的構造！

★加上陰暗的音！★

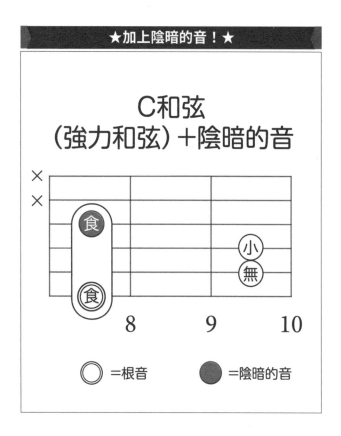

C和弦
（強力和弦）＋陰暗的音

| 8 | 9 | 10 |

○ ＝根音　● ＝陰暗的音

★用食指按壓2個位置！★

在強力和弦上追加第三弦第8格

學會根音在第六弦的強力和弦後，試著加上陰暗的音完成小三和弦的指型吧！做法相當簡單！只要讓按壓強力和弦的食指躺下，連第三弦第8格也一起壓就好。就算未來遇到不同的和弦，各指的相對位置關係也不會變，記住指型以後就能輕鬆應用與延伸。

讓食指橫躺在指板同時壓住第三弦！

第三弦第8格的音在 C 和弦裡面聽起來是相對陰暗的，刷響這個指型就能得到 C 小三和弦（Minor Chord）的聲響。請依照片所示將食指伸長，試著一次壓住第一弦到第六弦的第8格。記得壓弦時要留意別用力過猛，否則音準會跑掉！

看譜面
確認！

彈奏根音在第六弦的小三和弦！

難易度 ★★☆☆☆☆☆☆☆☆

於根音在第六弦的強力和弦多加1個音

調整食指奏響第三弦第8格的陰暗聲響

　　彈完第六弦根音的強力和弦之後，就試著練習小三和弦吧！如果食指第二關節的位置剛好卡到第三弦，就很容易彈不出聲響，這時可以上下移動食指的位置去做調整，避開指節剛好跟弦重疊的狀況。別忘了壓好以

後要實際彈彈看整個和弦，確保第三弦有發出聲音，為和弦增添陰暗色彩！

　　由於食指同時也壓住了第一～二弦，故右手在刷弦時要避開這兩條弦，以免發出不必要的聲響。

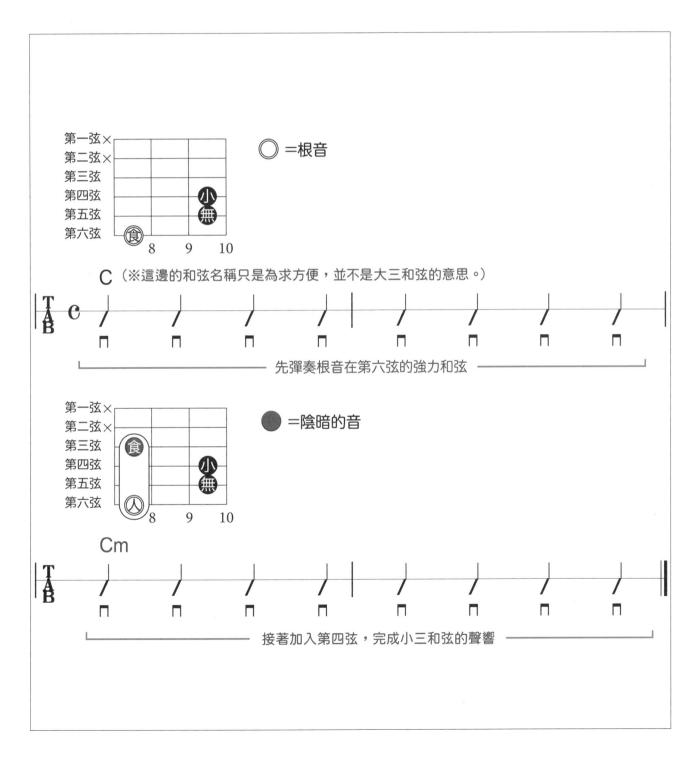

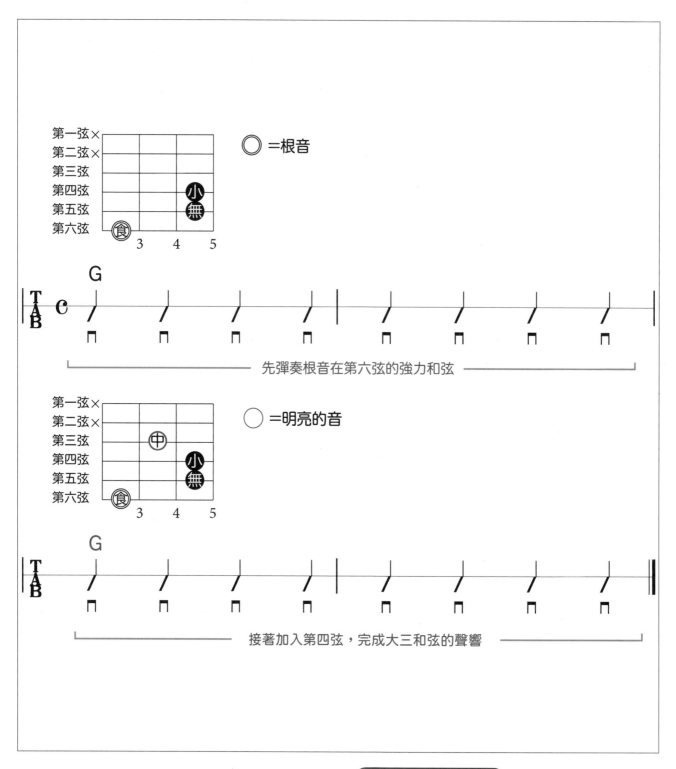

先彈奏根音在第六弦的強力和弦

接著加入第四弦，完成大三和弦的聲響

試著練習G強力和弦＋明亮的音所形成的大三和弦吧！直接用前面C和弦所學的指型，水平移動到第六弦第3格上就OK。記得確認第三弦有沒有確實發出聲音。

Check Point!

☐ 別讓強力和弦的指型散掉！

☐ 留意左手壓弦別用力過猛！

Ex-2 | A的小三和弦指型

| 難易度 | ★★★☆☆☆☆☆☆☆ | 重要度 | ★★★★★★★★☆☆ |

示範音檔
Track
05

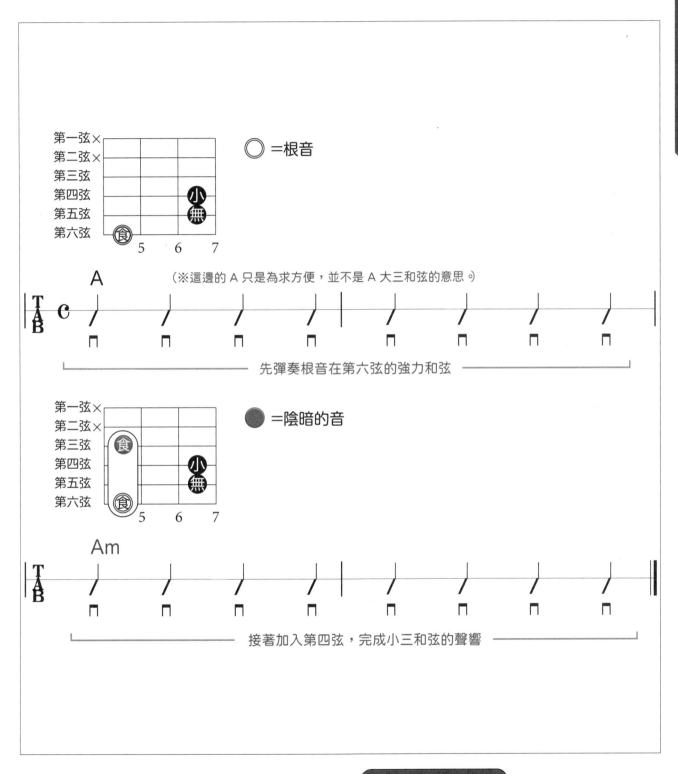

◎ =根音

A

（※這邊的 A 只是為求方便，並不是 A 大三和弦的意思。）

—— 先彈奏根音在第六弦的強力和弦 ——

● =陰暗的音

Am

—— 接著加入第四弦，完成小三和弦的聲響 ——

試著練習 A 強力和弦＋陰暗的音所形成的小三和弦吧！直接用前面 C m 和弦所學的指型，水平移動到第六弦第 5 格上就 OK。記得確認有沒有確實彈出陰暗的聲響。

Check Point!

☐ 食指要確實躺下伸長！

☐ 小指壓弦要立於指板上！

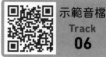

大三和弦指型的橫向移動

Ex-3 | 難易度 ★★★★★☆☆☆☆☆ | 重要度 ★★★★★★☆☆☆☆ | 示範音檔 Track 06

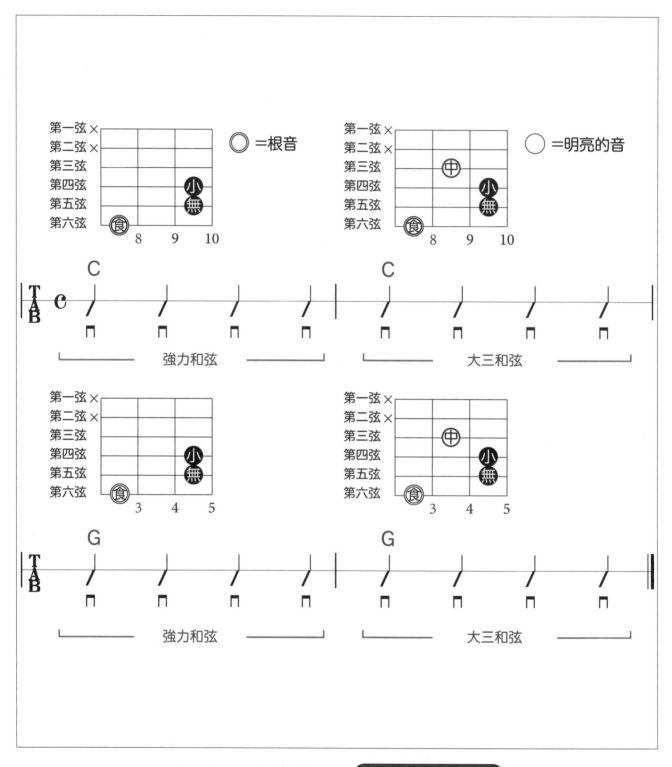

以上是根音落在第六弦指型的橫向移動練習。彈奏的重點在於要事先掌握移動的目的地，快速地移動到該和弦上。同時，也能搭配節拍器以一定的速度練習，讓自己不會因為變換和弦就破壞曲子的進行。

Check Point!

☐ **橫向移動時別讓左手的指型散掉！**

☐ **移動時要盡可能地放鬆壓弦力道！**

Ex-4　小三和弦指型的橫向移動

| 難易度 | ★★★★★☆☆☆☆☆ | 重要度 | ★★★★★★☆☆☆☆ |

示範音檔
Track
07

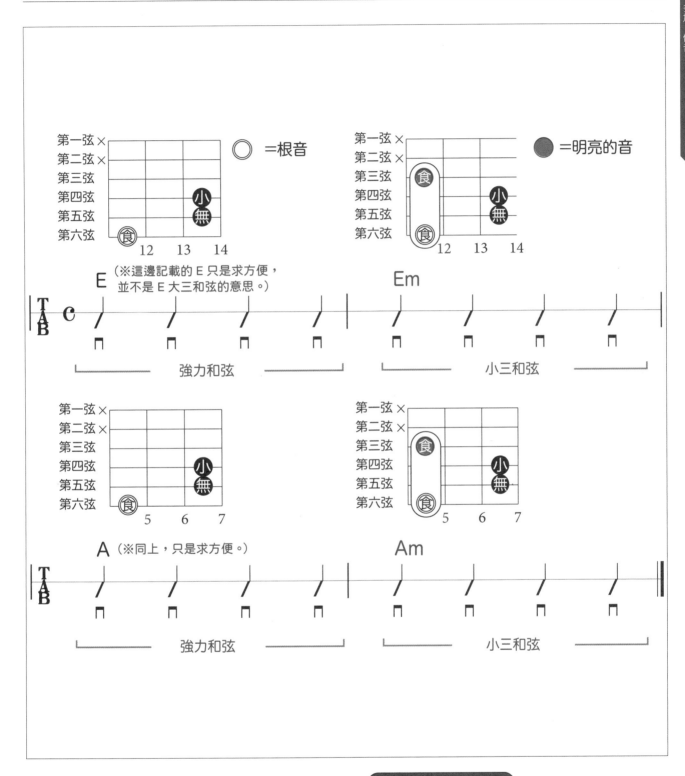

（※這邊記載的 E 只是求方便，並不是 E 大三和弦的意思。）

○ ＝根音

● ＝明亮的音

E　　　　　　Em

強力和弦　　　　　　小三和弦

A（※同上，只是求方便。）　　　Am

強力和弦　　　　　　小三和弦

以上是根音落在第六弦指型的橫向移動練習。這也是 Em 和弦首次出現在本書，請在練習時一併學會這個和弦的彈奏位置。從第六弦第 12 格移動到第六弦第 5 格雖然有相當距離，但努力練習還是做得到的。

Check Point!

☐ **食指在按壓第12格時也要確實伸長！**

☐ **右手在刷弦時要維持四分音符的節奏！**

大小三和弦的橫向移動

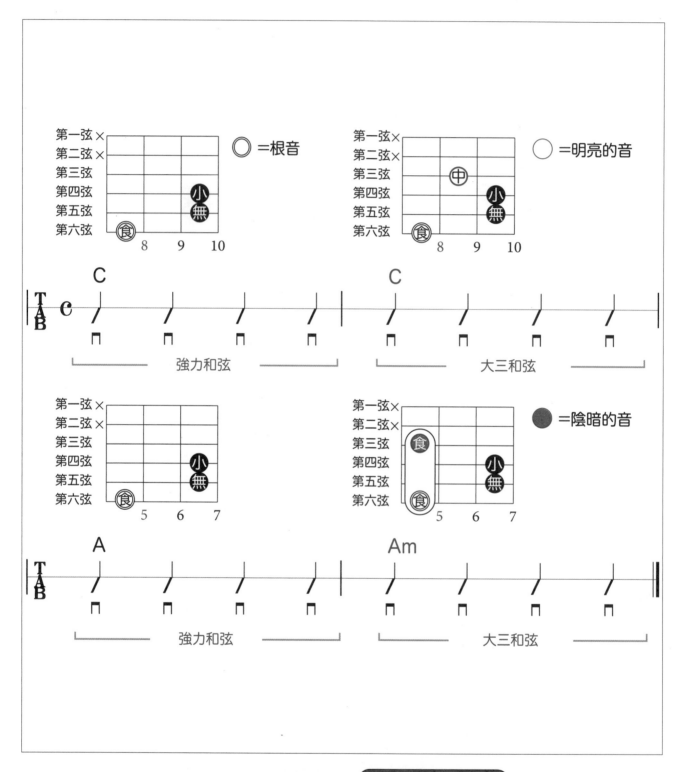

這邊同時使用了根音在第六弦的大三和弦＆小三和弦的指型。開始練習前要先確認好按壓方式與手指的形狀，以免將兩種指型搞混。只要練到能順暢轉換和弦就沒問題了。

Check Point!

☐ 記住大三和弦、小三和弦的指型，學會兩種不同的按法！

☐ 一起用耳朵記住明亮與陰暗氛圍的聲響差異！

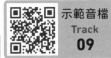
Ex-6　音符要中斷別拉長！

難易度 ★★★★★★★☆☆☆　　重要度 ★★★★★★☆☆☆☆

於根音在第六弦的強力和弦多加1個音

在右手刷完弦後馬上將壓弦的左手放鬆（但要保持觸弦的狀態），學會中斷延音的彈奏方式。以爵士樂來說，木吉他那樣「唰啦～」的演奏方式比較少見，一般在彈節奏時都會像這樣將音符中斷切短。

Check Point!

☐ 左手負責控制音符的長度！

☐ 彈奏要穩定，將聲音中斷後的音符長度是固定的！

重要度	★★★★★★★★☆☆	難易度	★★★☆☆☆☆☆☆☆

● ● ●　　　　　　爵 士 吉 他 和 弦 的 基 礎 知 識　　其**2**　　　　　　● ● ●

 Check **P**oint!

POINT 1 學會根音在第五弦的大／小三和弦指型

POINT 2 實際感受明亮／陰暗和弦的聲響差異！

記住第五弦上的根音位置！

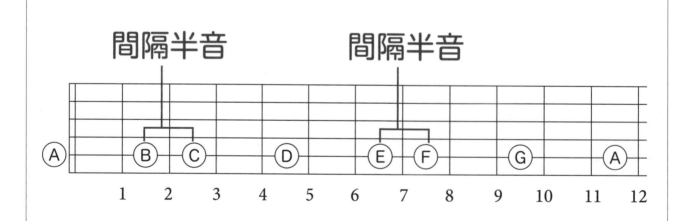

從A音開始的第五弦根音位置

　第五弦也跟第六弦一樣，掌握各個音的位置自然也能快速找到和弦的根音所在。

　在一般調音下，第五弦的開放音為 A 音（La），後面往上推排序便是 La、Ti、Do、Re、Mi、Fa、So、La。可以看到 B 跟 C，以及 E 跟 F 就如上圖所示，中間只間隔半音（兩格相鄰），這點在練習時也可以一併將它記下來。

 ## 確認大／小三和弦的差異

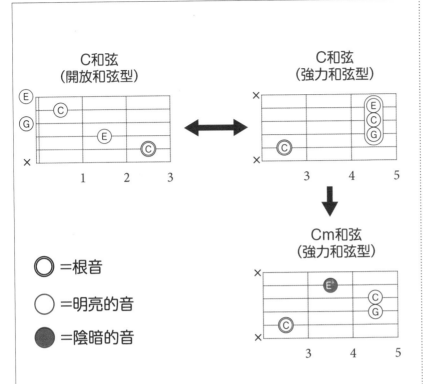

C和弦
（開放和弦型）

C和弦
（強力和弦型）

Cm和弦
（強力和弦型）

◎ ＝根音

○ ＝明亮的音

● ＝陰暗的音

 ## 確認大／小三和弦的按法

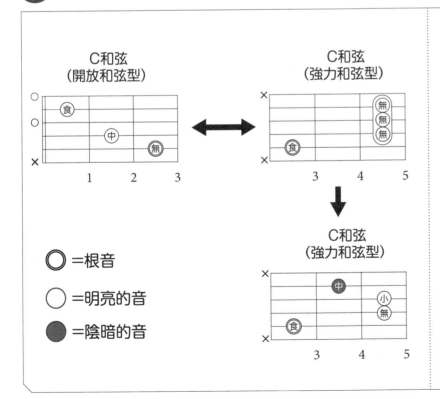

C和弦
（開放和弦型）

C和弦
（強力和弦型）

C和弦
（強力和弦型）

◎ ＝根音

○ ＝明亮的音

● ＝陰暗的音

 （側邊標籤）

根音在第五弦的大／小三和弦

大和弦與小和弦
只差1個音

　　C大／小三和弦的差別只有E音（Mi）。在C和弦當中，E音相對於根音C是明亮的音，組合起來就會形成大三和弦，另一方面E♭則是陰暗的音，組合後會變成小三和弦。以根音在第五弦的狀況來說，C的大三和弦同時有開放以及強力和弦型（封閉）兩種按法，這兩種都很常用到，可以一併記下來。

在開放弦、按壓多條弦時
要小心！

　　這邊來確認三種不同模式的按法。C和弦的開放型使用的是無名指、中指、食指。當中由於第三弦是開放音，所以中指在按壓第四弦時要確實立於指板，以免悶到第三弦！至於強力和弦型，一開始只用無名指按壓第二到四弦雖然會覺得很辛苦，但久而久之習慣以後就會按得很輕鬆了。

確認根音在第五弦的C和弦彈奏位置

◆ POINT 1 ◆

學會C開放和弦的按法

↓

有效運用開放弦的彈奏方式

◆ POINT 2 ◆

學會C封閉和弦的按法

↓

懂得運用和弦的不同變化型！

★根音在第五弦的開放式按法！★

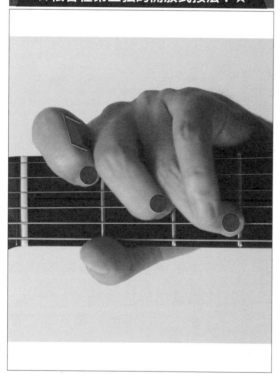

★封閉和弦的按法★

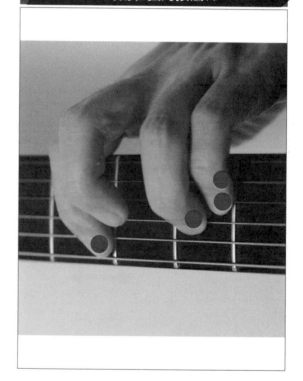

開放和弦的按法

　　根音在第五弦的 C 和弦有兩種按法，加油把這兩種都學會吧！開放式是以食指按壓第二弦第 1 格，在按壓時要確實彎曲第一、第二指節，讓手指呈現 C 字形，才不會悶掉第一弦的開放音。

封閉和弦的按法

　　這邊的封閉和弦其實就是前述的強力和弦型，一般是以無名指一口氣按壓第二、三、四弦，但要留意第二弦比較按不好，聲音容易出不來。如果不管怎麼練習都彈不好的話，也能像照片所示加上小指按壓第五～三弦就好。

彈奏根音在第五弦的C和弦！

難易度　★★☆☆☆☆☆☆☆☆

確實學會兩種不同的按法！

　　實際彈奏下圖這兩種都是根音落在第五弦的 C 和弦吧！前面兩小節練習的是開放和弦型，後面兩小節則是封閉和弦（強力和弦）型。彈奏開放和弦型的時候，要留意第一、三弦的開放弦有沒有確實發出聲響。

　　此外，由於第一、二小節的開放和弦型有用到開放弦，左手在彈奏時較難進行悶音，故右手就以向下刷弦的方式讓音延續。這邊譜面出現的全是二分音符，放輕鬆彈就沒問題了。

根音在第五弦的大／小三和弦

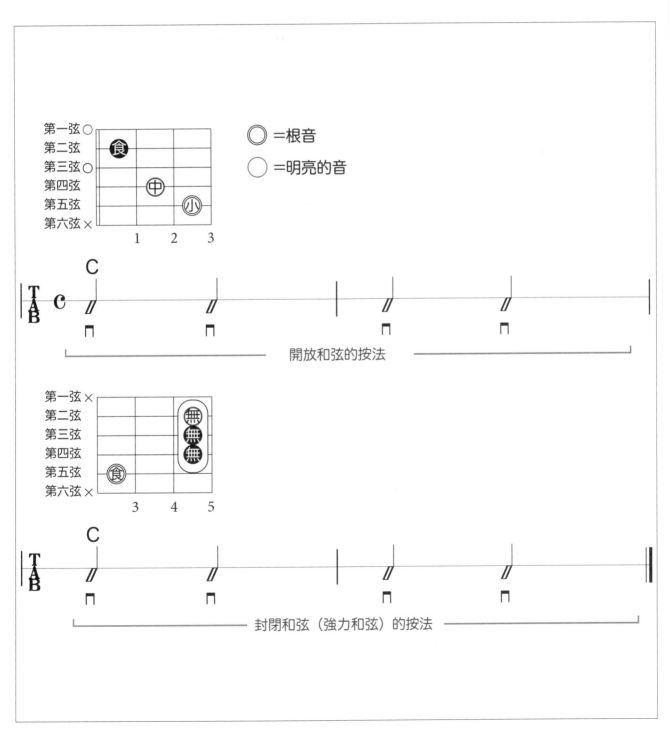

29

確認根音在第五弦的Cm彈奏位置

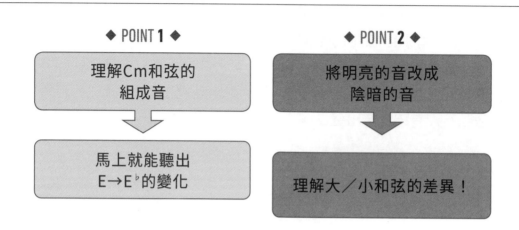

◆ POINT 1 ◆

理解Cm和弦的
組成音

⬇

馬上就能聽出
E→E♭的變化

◆ POINT 2 ◆

將明亮的音改成
陰暗的音

⬇

理解大／小和弦的差異！

★C和弦與Cm的差異★

C和弦 (開放和弦型)

Cm和弦 (開放和弦型)

〇=根音　○=明亮的音　●=陰暗的音

明亮與陰暗只差半音

　　將 C 開放和弦當中，第四弦第 2 格的 E 音（Mi）降半音到 E♭音（Mi♭），就會變成 Cm 和弦。可以試著彈奏這兩種不同的組合，用自己的耳朵確認和弦從明亮到陰暗的變化。

★確認Cm封閉和弦的按法！★

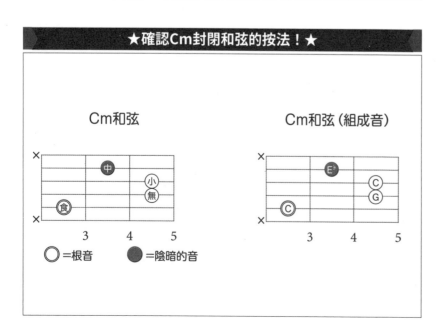

Cm和弦

Cm和弦 (組成音)

〇=根音　●=陰暗的音

在強力和弦上加入中指

　　Cm 的按法其實很簡單，只要用食指、無名指、小指按壓前面介紹的三條弦強力和弦，最後再用中指按壓第二弦第 4 格就好。需要奏響第一弦第 3 格時，會使用食指去按壓，但這邊沒有要使用，保持悶音的狀態即可。

彈奏根音在第五弦的Cm和弦！

難易度　★★☆☆☆☆☆☆☆☆

封閉和弦（強力和弦）型的第五弦根音Cm

　　開放和弦的 Cm 本身不常用，故這邊介紹封閉和弦的 Cm 彈法。

　　這邊一樣各個小節都是二分音符，右手以向下刷弦的方式彈奏即可。按壓第三弦

第 5 格的小指要立於指板，當心別碰到第二弦。此外，在練習時也要用耳朵確認好第六弦與第一弦是沒有發出聲音的。

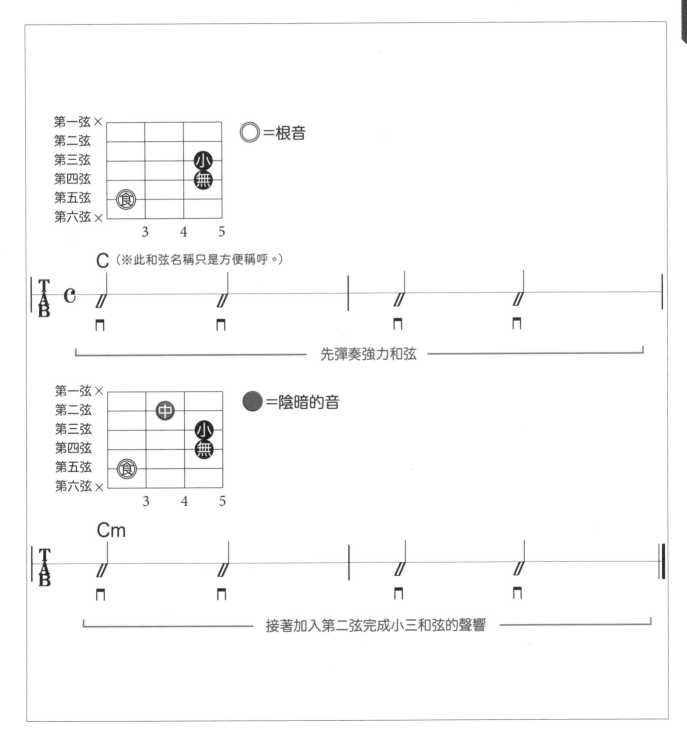

用手指撥弦

◆ POINT 1 ◆

學會用手指撥弦

↓

懂得在彈奏時
加入細微的韻味

◆ POINT 2 ◆

學會以指彈的方式
彈奏琶音

↓

增加演奏手法的變化！

★以大拇指刷弦★

★以大拇指～無名指夾住琴弦★

用大拇指做出柔軟的刷弦

　　用大拇指的指腹，以近似「撩」的手法
去撥弦，便能做出爵士特有的韻味。這樣的
聲響聽起來又有別於撥片，請務必把這種彈
奏方式也學起來。使用大拇指時，要留意是
以拇指的「側面」來撥弦。

以指尖做出輕柔的撥弦

　　這邊要介紹的撥弦法是，以右手拇指、
食指、中指、無名指，稍微去夾一下琴弦撥
出聲響。食、中、無名指要盡量以指尖柔軟
的部分撥弦，讓指甲碰到琴弦的話反而會讓
聲響聽起來乾硬，做不出溫暖的韻味。拇指
則是用指腹的地方在撥弦。

挑戰用手指撥弦！

難易度　★★★☆☆☆☆☆☆☆

示範音檔
Track
12

親耳體會刷弦跟撥弦的聲響差異！

前半兩小節只用右手拇指去刷弦（Stroke），後半兩小節則是以拇指、食指、中指、無名指去撥響（Picking）第五到第二弦。後半兩小節這種用各指撥弦的方式，在彈奏開放和弦時也能將聲音切斷。以

上兩種彈奏方式都很常用，建議要反覆練習直到能快速切換彈法為止。同時，用耳朵去細細比較兩種彈法的聲響差異也是非常重要的。

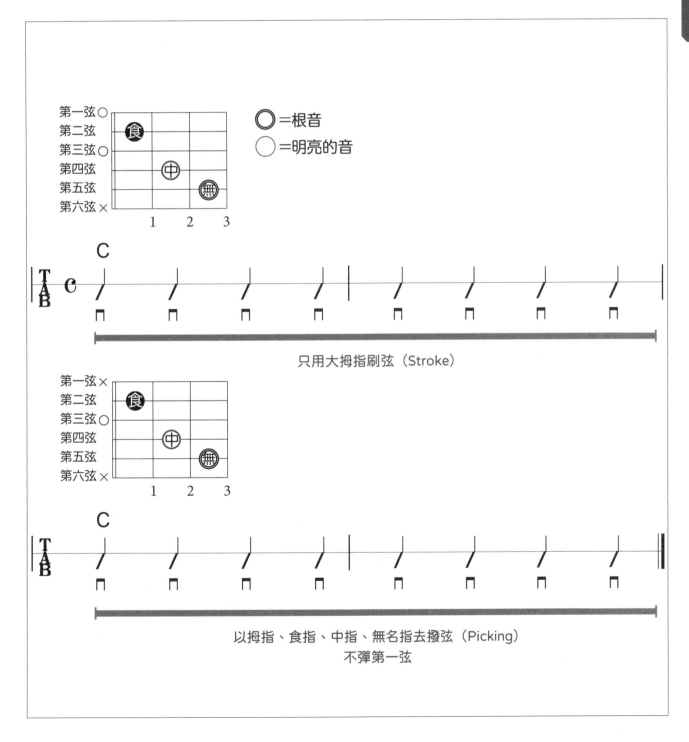

只用大拇指刷弦（Stroke）

以拇指、食指、中指、無名指去撥弦（Picking）
不彈第一弦

挑戰兩種不同的指彈方法！

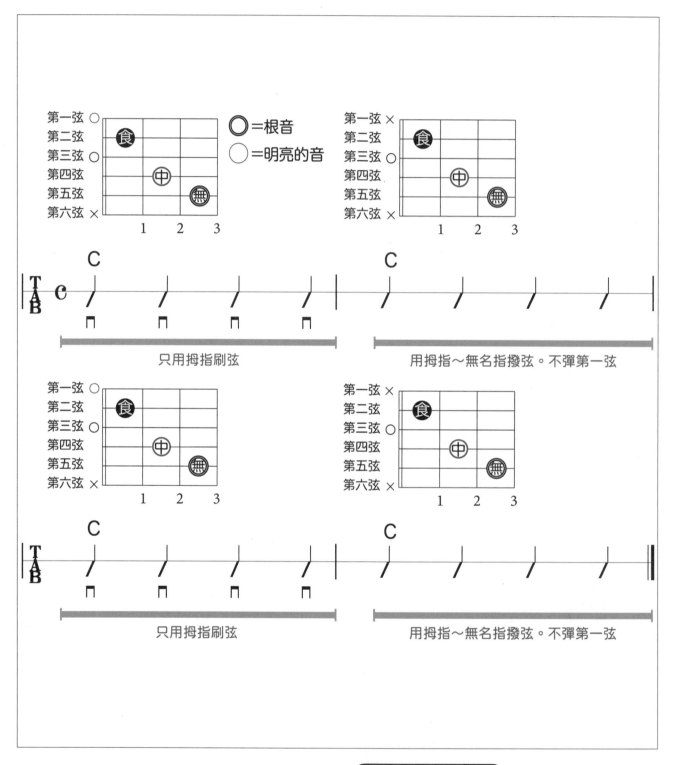

○=根音
○=明亮的音

只用拇指刷弦　　　　　用拇指～無名指撥弦。不彈第一弦

只用拇指刷弦　　　　　用拇指～無名指撥弦。不彈第一弦

　　試著用拇指刷弦以及拇指～無名指的四指撥弦，來彈奏根音在第五弦的C和弦吧！四指撥弦時只彈第五到第二弦，不彈第六與第一弦。試著每小節都交替用不同的方式來練習看看。

Check Point!

☐ **注意第三弦的開放音有沒有正常出聲！**

☐ **保持一定的速度與節奏，試著改變彈奏方法看看吧！**

Ex-2　用手指彈奏小三和弦！

難易度 ★★★☆☆☆☆☆☆　　重要度 ★★★★★☆☆☆☆

示範音檔
Track
14

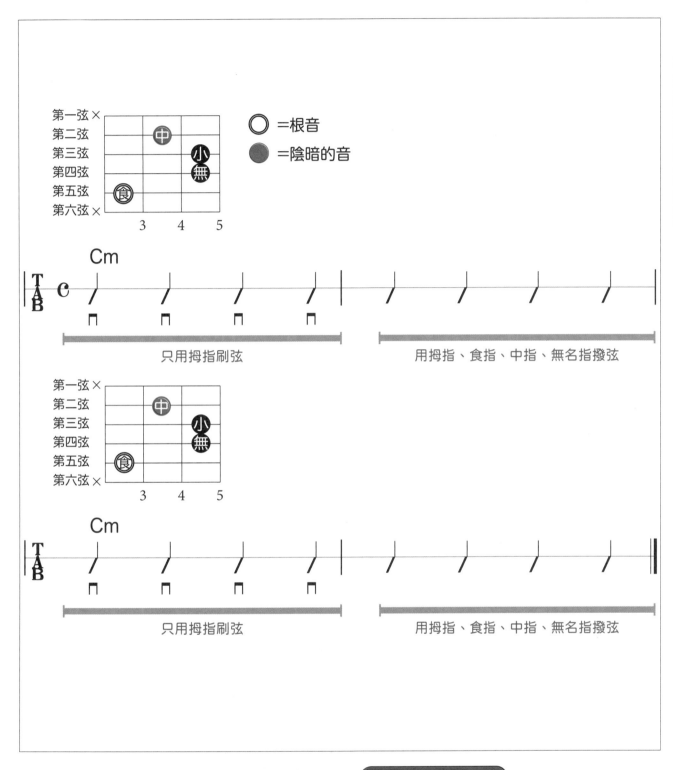

試著用兩種不同的彈奏方式，來練習根音在第五弦的 Cm 封閉和弦吧！彈奏時要記得別讓第六弦以及第一弦出聲，第五弦到第二弦則是音量要均等，保持平衡。

Check Point!

☐ **注意第二弦有沒有正常出聲！**

☐ **練習時要注意保持速度與前奏！**

Ex-3 大三和弦的橫向移動

難易度 ★★★★★★★☆☆☆

重要度 ★★★★★★★☆☆☆

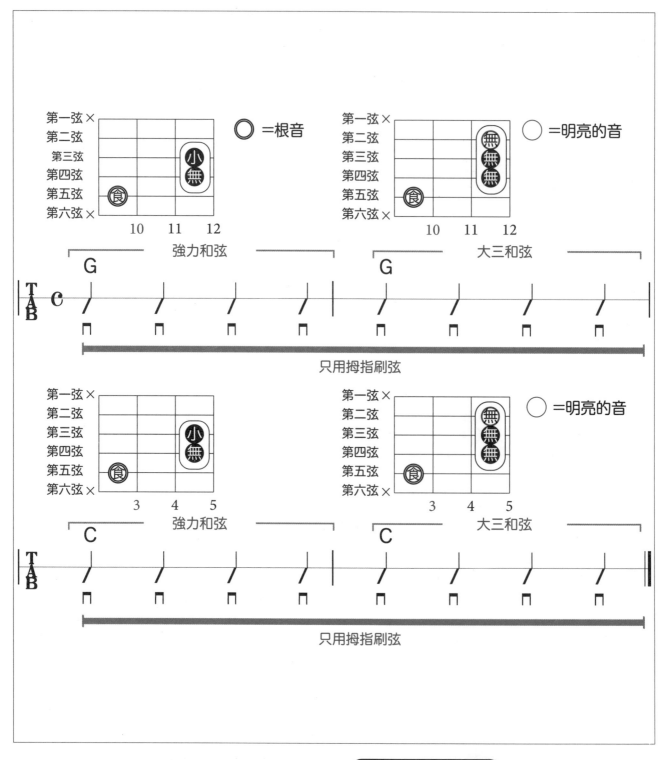

這邊的練習是，彈奏根音在第五弦的和弦指型時，藉水平的橫向移動來快速切換和弦。左手在移動時手指不該離開指板，要盡量保持觸弦的狀態。

Check Point!

☐ **橫向水平移動時左手不能離弦！**

☐ **以右手拇指刷出柔軟的韻味！**

Ex-4　小三和弦的橫向移動

難易度	★★★★☆☆☆☆☆
重要度	★★★★★★☆☆☆

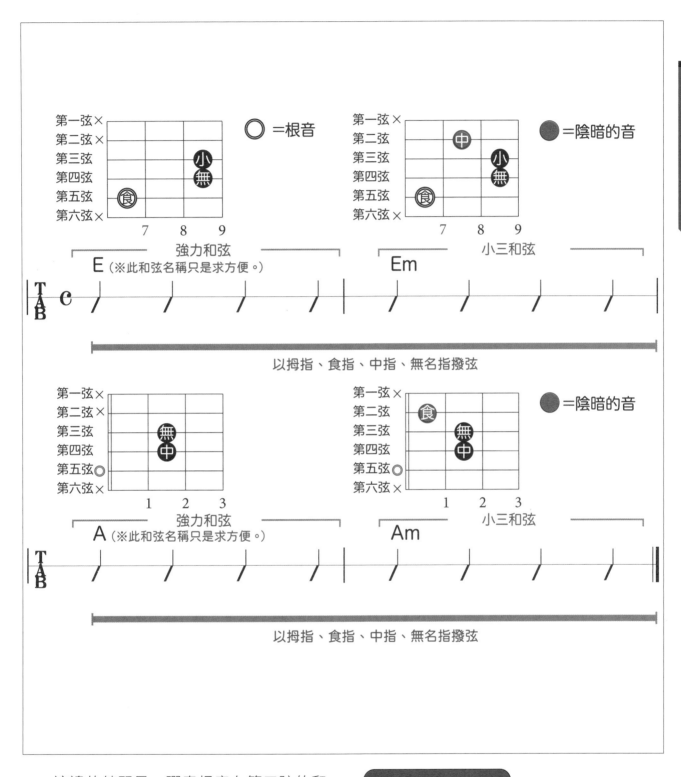

這邊的練習是，彈奏根音在第五弦的和弦指型時，藉水平的橫向移動來快速切換和弦。Am 和弦的根音就是第五弦的開放音，雖然按壓和弦的方式跟 Em 不同，但要記住，音符的排列方式還是一樣的。

Check Point!

☐ 練習從高把位快速移動到低把位。

☐ 左手食指的指尖最好輕觸第六弦來進行悶音！

大小三和弦的橫向移動

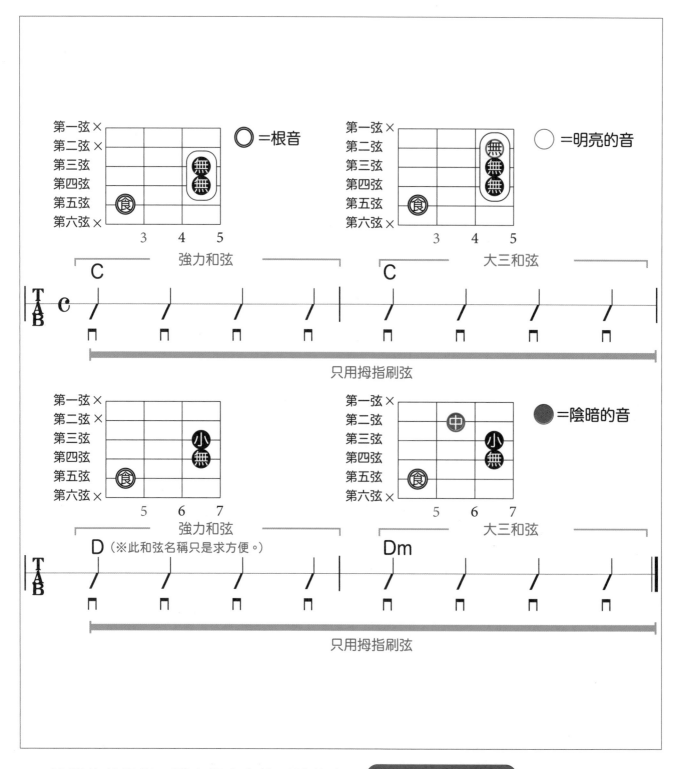

這邊的練習是，彈奏根音在第五弦的和弦，在大、小三和弦之間進行橫向水平移動。C和弦到 Dm 和弦是很常見的和弦進行，可以順便記下來。練習的重點在於，移動時別讓按壓第五弦的食指離弦，維持彈奏的穩定與流暢。

Check Point!

☐ **學會快速切換大、小三和弦的指型！**

☐ **注意別讓左手食指離弦！**

Ex-6　3個和弦的橫向移動

難易度　★★★★★★★☆☆☆

重要度　★★★★★★★★☆☆

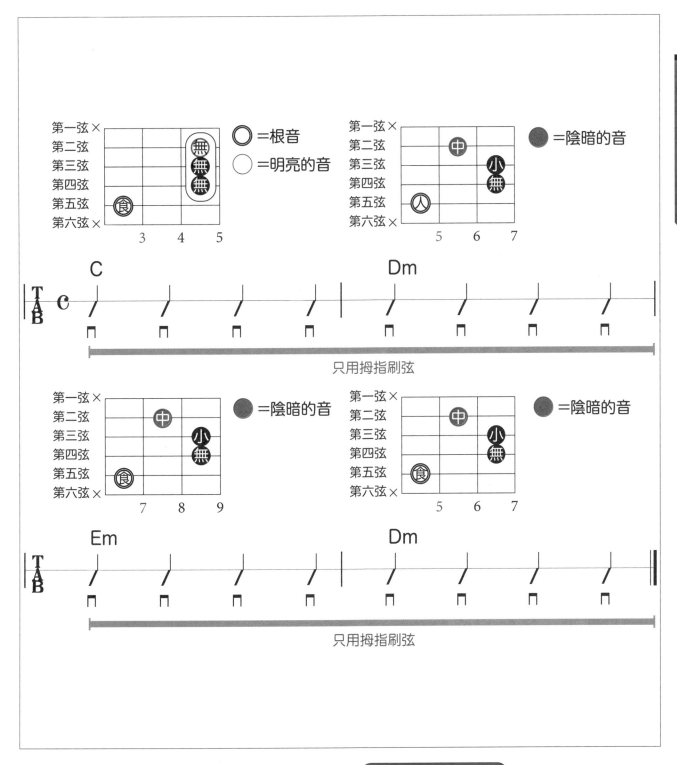

這邊的練習是，切換 3 個根音在第五弦的和弦，進行橫向水平移動。右手只使用拇指刷弦，並在刷弦後立刻放鬆左手壓弦的力道（但不能離弦），中斷音符不讓它產生延音。在爵士裡我們稱這種節奏是「打四拍」。

Check Point!

☐ **盡可能地避免延音，讓音符越短越好。**

☐ **右手在刷弦時要放鬆保持柔軟！**

重要度	★★★★★★☆☆☆		難易度	★★★★★☆☆☆☆

爵士吉他和弦的基礎知識　其3

 Check **P**oint!

 1 以音符的位置來理解7th和弦的組成！

POINT 2 用耳朵確認7th和弦的聲響！

根音在第六弦的7th音

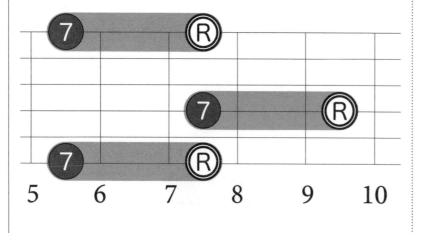

以C和弦為例　　Ⓡ＝根音

不論什麼和弦 7th音都比根音低一個全音

「7th 的音」其實很好記，只要知道這個音比和弦的根音（R）低1個全音（2格琴衍）就好。這點不論在什麼和弦都是如此，所以記住「比根音低1個全音」就能迅速找出 7th 音的位置。這邊以根音在第六弦的和弦為例，可以看到左圖分別標出了 3 個不同位置的 7th 音，在彈奏時只要從這 3 個當中使用 1 個就好，因此彈奏手法與選擇也會大幅增加。

m7th是什麼？

正確的標記	省略形
m7th	7th

以 C 和弦為例，
m7th 用 7th 替代的呈現就是

C ＋ 7th ＝ C7

以 Cm 和弦為例就是

Cm ＋ 7th ＝ Cm7

**為免繁雜
用7th來標記m7th！**

其實嚴格來說，7th 要寫成 m7th 才正確。這個 7th 音因為聲響較灰暗，故一般將其視為 Minor 的音來看待。因為每次都寫成 m7th 實在太麻煩，所以省略成 7th。比方說在 C 和弦上加入 7th 就會變成「C7」，在 Cm 和弦上加入 7th 就會變成「Cm7」。雖然正確寫法是「Cmm7」，但為求簡潔故不使用。

確認7th和弦的按法！

根音在第六弦的C7和弦

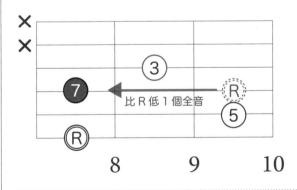

根音在第五弦的C7和弦

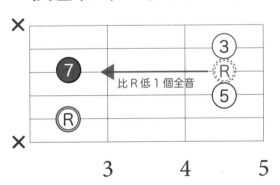

只要放掉按壓八度音的指頭就好！

根音在第六弦的 7th 和弦，只要先按好大三和弦，再放掉原本壓住高八度根音的小指，就能找到 7th 音。換作是根音在

第五弦也一樣，只要讓第三弦的高八度根音降低 1 個全音，就會變成 7th 和弦。請務必把這位置關係記下來！

根音在第六弦的7th和弦指型

◆ POINT 1 ◆

記住高八度根音的位置

↓

就能夠迅速找到7th！

◆ POINT 2 ◆

理解7th和弦

↓

可活用於爵士、巴薩諾瓦、藍調等曲風！

★大三和弦＋7th的指型★

第六弦根音Cm7和弦

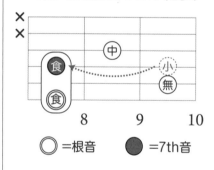

8　　9　　10

○=根音　　●=7th音

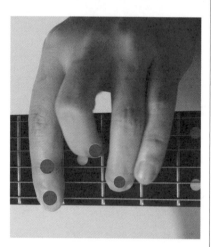

鬆開小指！

先找到第六弦根音的高八度音，再往下低1個全音就能找到 7th 音。指型是鬆開小指，用食指、中指、無名指壓弦，但無名指在壓弦時需要立於指板，否則就會悶掉第四弦的 7th 音。

★小三和弦＋7th的指型★

第六弦根音Cm7和弦

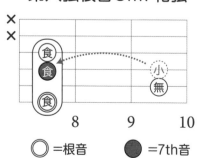

8　　9　　10

○=根音　　●=7th音

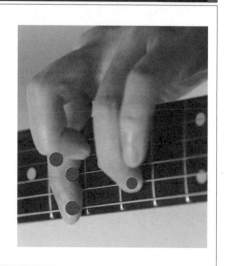

改變第三弦的位置！

延續上面的大三和弦＋7th 的指型，只要將原本按壓第三弦的中指鬆開，改成以食指按壓低半音的位置，就能得出小三和弦＋7th。在練習時要留意位置有更動的只有中指，且食指要確實以封閉指型壓好第三～六弦第 8格。

看譜面確認！ 大／小三和弦＋7th

難易度　★★☆☆☆☆☆☆

兩種和弦的差異只在第三弦而已！

　　這邊以根音在第六弦的 C7 與 Cm7 為例。透過第二＆第四小節的和弦變化，來感受原本的大／小三和弦加入 7th 音後的聲響變化。兩者的差異在於第三弦的按壓位置，左手只須保持固定的指型，透過中指的鬆放

就能找到 C7 與 Cm7。這兩種和弦在爵士都很常出現，建議要練到隨時都彈得出來。

　　右手就以「打四拍」的節奏來刷弦，不論是要使用撥片或是手指都沒問題。

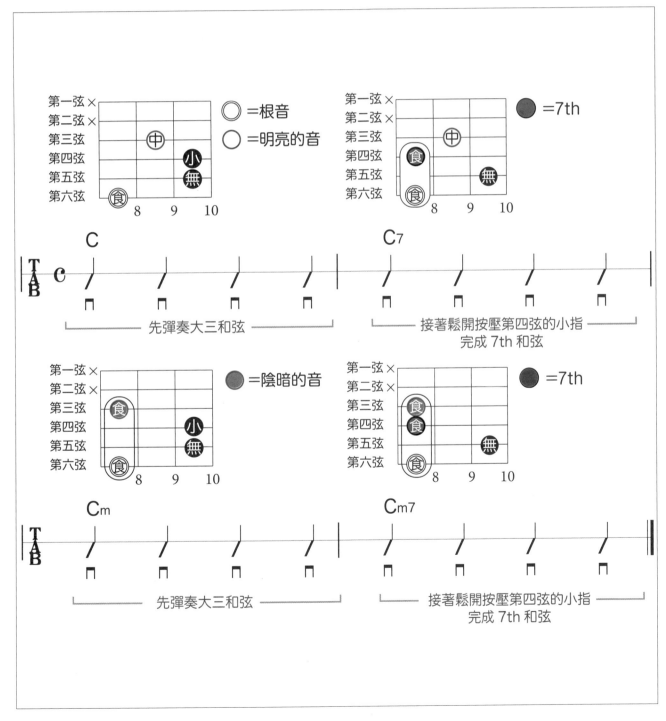

C　　　　　C7　　　　　先彈奏大三和弦　　　接著鬆開按壓第四弦的小指 完成 7th 和弦

Cm　　　　Cm7　　　　先彈奏大三和弦　　　接著鬆開按壓第四弦的小指 完成 7th 和弦

○ ＝根音
○ ＝明亮的音
● ＝7th
● ＝陰暗的音
● ＝7th

根音在第五弦的7th和弦指型

◆ POINT 1 ◆

掌握7th音的位置

今後碰到9th和13th
之類的和弦能更快上手

◆ POINT 2 ◆

理解和弦指型的組成音

找得到各種不同的
7th位置！

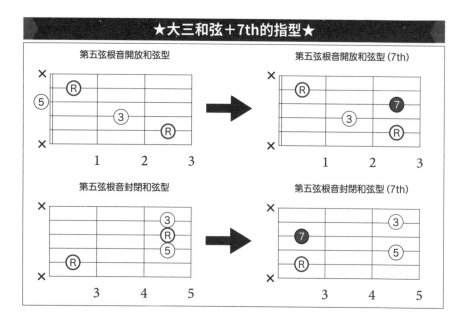

★大三和弦＋7th的指型★

第五弦根音開放和弦型

第五弦根音開放和弦型 (7th)

第五弦根音封閉和弦型

第五弦根音封閉和弦型 (7th)

差別在第三弦第3格

　　根音在第五弦的大三和弦 ＋ 7th 音有開放和弦跟封閉和弦兩種按法。這邊是以原本大三和弦的按法為基礎，再另外加入 7th 音進去。兩種按法加入的 7th 音都一樣，位於第三弦第 3 格。

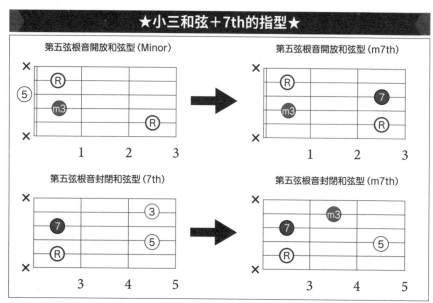

★小三和弦＋7th的指型★

第五弦根音開放和弦型 (Minor)

第五弦根音開放和弦型 (m7th)

第五弦根音封閉和弦型 (7th)

第五弦根音封閉和弦型 (m7th)

掌握m3rd的位置！

　　這邊介紹的是以開放、封閉兩種和弦按法延伸出去的小三和弦＋7th 指型。開放和弦型的 Cm7 聲響帶有滄桑感，很常用在爵士當中。封閉和弦型則是有種澄澈感，在流行、搖滾等類型也很常出現。

看譜面確認！

兩種不同的第五弦根音Cm7

難易度 ★★★☆☆☆☆☆☆☆

好好體會Cm7兩種不同的聲響與氛圍！

一、三小節的 Cm7 為開放和弦型，二、四小節則是封閉和弦型。由於 Cm 的開放和弦很難按，故這邊只需要奏響第五～三弦共 3 個音就好。

雖然這兩種都是 Cm7 和弦，但聽起來

的聲響還有氛圍都不同，練習時也能聽聽看自己喜歡哪種。

右手以「打四拍」的節奏來刷弦，不論是要使用撥片或是手指都沒問題。

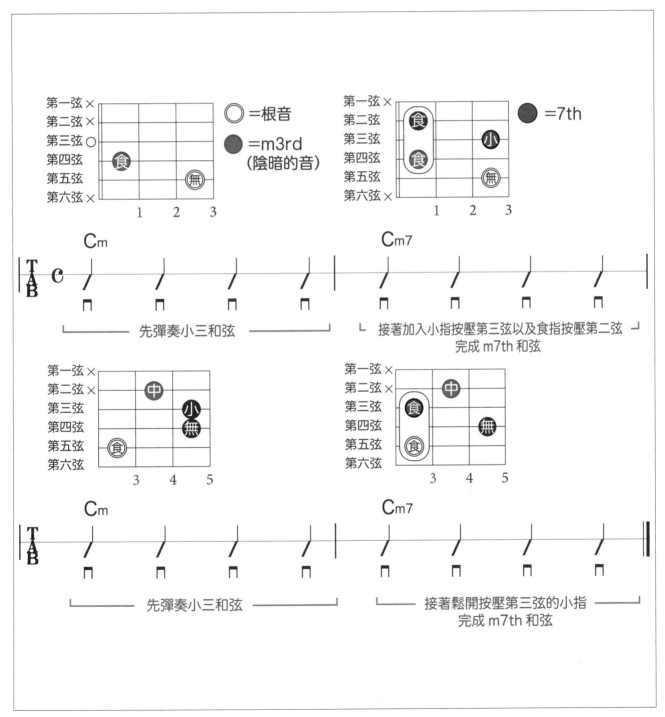

將5th降半音的♭5和弦

◆ POINT 1 ◆

感受♭5的聲響

⬇

享受爵士的氛圍

◆ POINT 2 ◆

理解♭5的意涵

⬇

對爵士歌曲躍躍欲試！

★根音在第六弦的♭5和弦★

第六弦根音Cm7$^{(♭5)}$

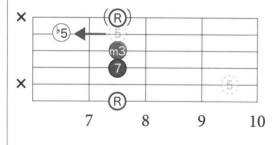

× ♭5 ← ⑤
　　　　 m3
　　　　 7
×
　　　　 R
　7　　8　　9　　10

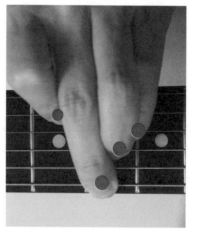

加入♭5音的小和弦

大／小和弦都能使用♭5音，這邊先介紹在爵士較常出現的小和弦。學會並理解這個聲響，就能在彈奏爵士時大幅增加演奏的手法。

★根音在第五弦的♭5和弦★

第五弦根音Cm7$^{(♭5)}$

× ⑤
　 7　　m3
　 ♭5 ← ⑤
　 R
×
　3　　4　　5

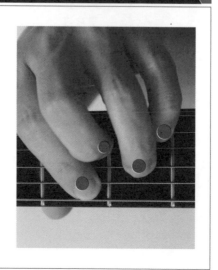

將5th音降半音

根音在第五弦的Cm7$^{(♭5)}$是將原本第四弦的5th音降半音而來的。雖然第一弦也有5th音，但彈奏上難以同時將這兩個位置的5th都降半音，故只要選擇其中一個去彈♭5音就好。左圖做變化的是第四弦的5th音。

根音在第六弦、第五弦的Cm7$^{(\flat5)}$

示範音檔
Track
21

難易度 ▶ ★★★☆☆☆☆☆☆☆

彈奏兩種不同位置的Cm7$^{(\flat5)}$

　　第兩小節為根音在第六弦的 Cm7$^{(\flat5)}$，第四小節則是根音在第五弦的 Cm7$^{(\flat5)}$。第一小節的第六弦根音 Cm7 按法稍嫌特殊，基本上當成省略掉第五弦的封閉和弦型 Cm7 即可。

　　右手使用指彈撥弦，在彈奏根音在第六弦的和弦時，要留意右手別誤撥到第五弦。尤其根音在第六弦的和弦在視覺上容易看錯格數，在練習前記得好好確認和弦的指型圖。

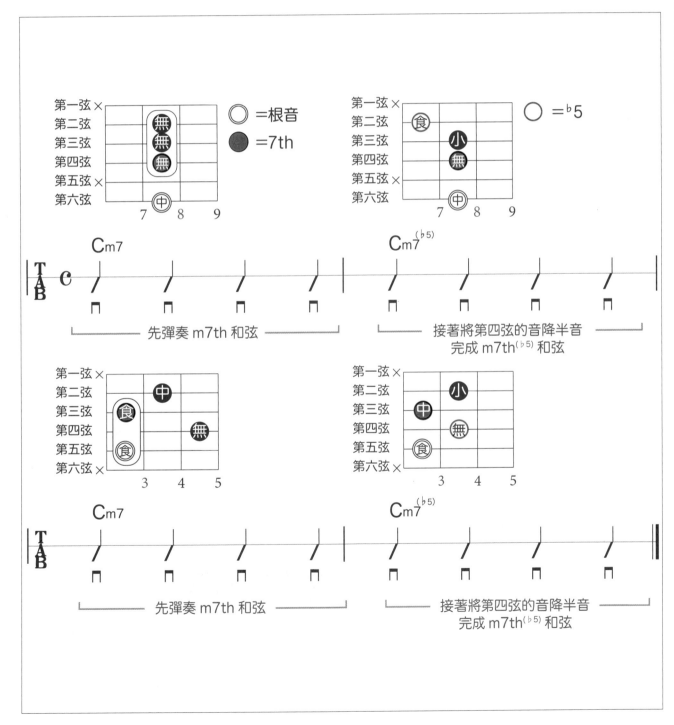

學會7th和弦

47

難易度 ★★★★★☆☆☆☆☆ 重要度 ★★★★★★★☆☆☆

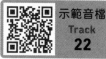

示範音檔
Track
22

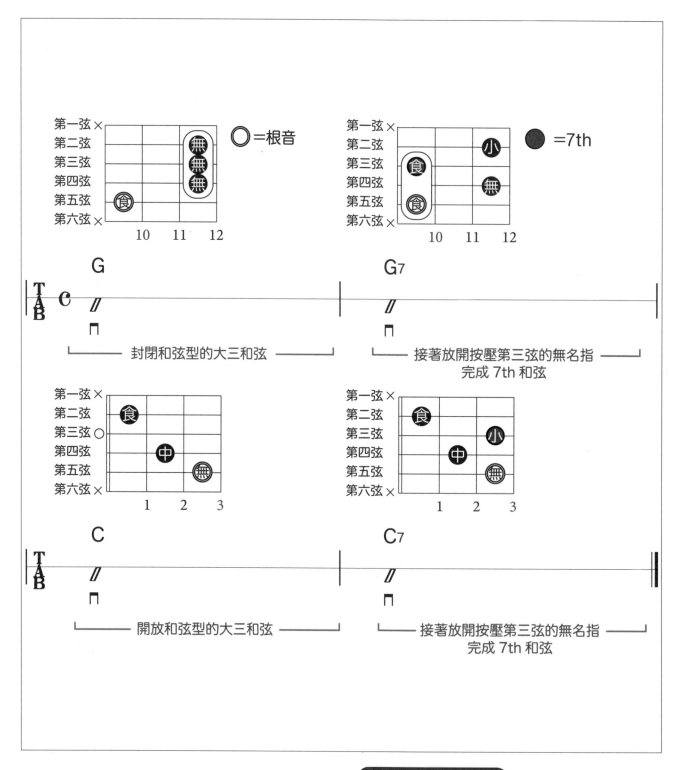

這邊練習的是根音在第五弦的封閉和弦型 G7，以及開放和弦型的 C7。彈奏開放和弦時，第六弦要用左手大拇指來悶音，第一弦則是利用左手食指～小指的根部來觸弦進行悶音。

Check Point!

☐ 彈奏開放和弦的C7時要注意有沒有把第六弦與第一弦悶乾淨！

☐ 留意第三弦的7th有沒有確實

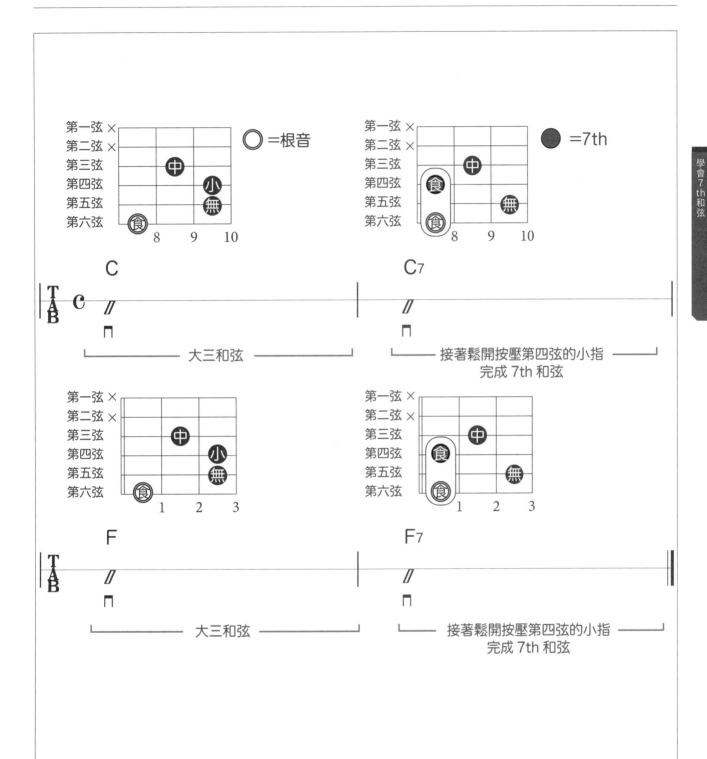

C　=根音
C7　=7th

大三和弦

接著鬆開按壓第四弦的小指
完成 7th 和弦

F

F7

大三和弦

接著鬆開按壓第四弦的小指
完成 7th 和弦

學會 7th 和弦

這邊練習的是根音在第六弦的 C7 以及 F7。右手在練習時雖然只彈奏第六到三弦，但左手食指在壓弦時要伸長，確實壓好第一到六全部的弦。

Check Point!

☐ 留意第四弦的 **7th** 有沒有
確實發出聲響！

☐ 確認食指有沒有辦法同時
壓好複數條弦！

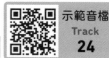
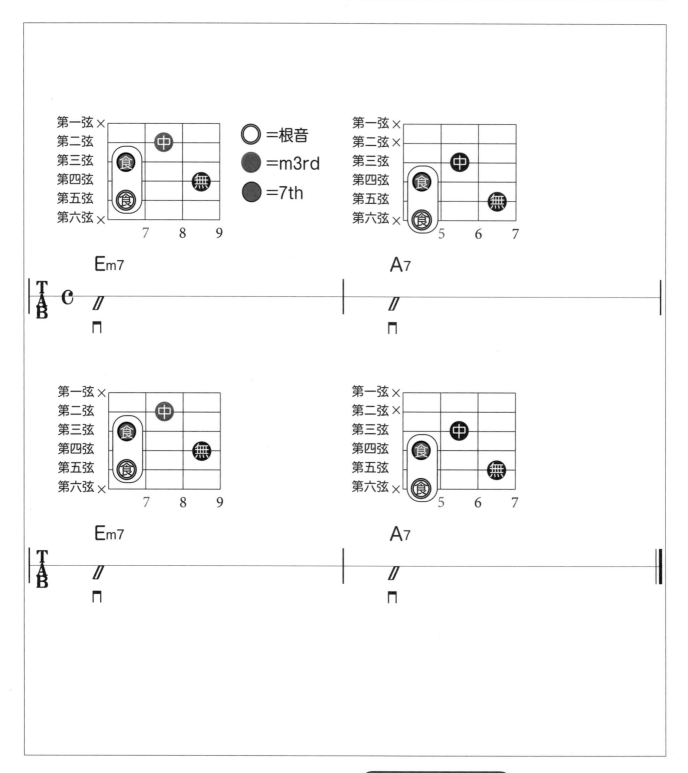

這邊的練習是每小節交替彈奏根音在第五弦的 Em7，以及根音在第六弦的 A7。這種移動方式本身也很常在爵士裡出現，請務必學會它。在練習時也要好好留意各和弦有沒有確實做好悶音。

Check Point!

☐ 學會怎麼流暢交替彈奏根音在第五弦以及根音在第六弦的和弦！

☐ 彈奏根音在第五弦的和弦時注意別讓第六弦發出聲響。

根音在第六、五弦第5格的7th和弦

這邊的練習是交替彈奏根音在第六弦的Am7，以及根音在第五弦且同樣在第5格的D7。這邊的 D7 是封閉和弦型的按法，在練習時也要慢慢去習慣它。

Check Point!

☐ 確認Am7第三弦第5格的m3rd（陰暗音）有沒有確實發出聲響。

☐ 確認D7第三弦第5格的7th有沒有確實發出聲響。

學會7th和弦

難易度 ★★★★★★☆☆☆☆　　重要度 ★★★★★☆☆☆☆☆

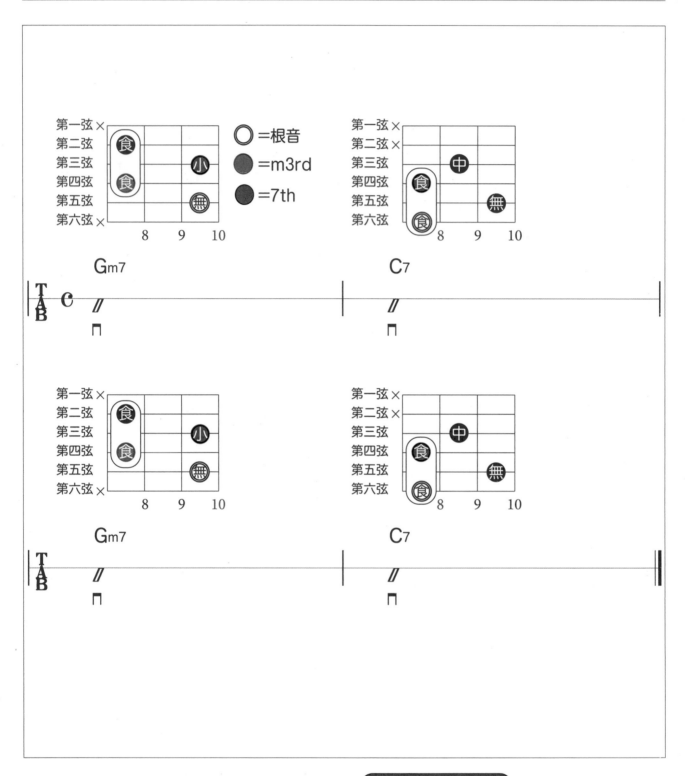

○ ＝根音
● ＝m3rd
● ＝7th

Gm7　　　　　　　　C7

Gm7　　　　　　　　C7

　這邊的練習是交替彈奏根音在第五弦的開放和弦型 Gm7，以及根音在第六弦的 C7。這邊開放和弦型的 Gm7 雖然按法較特殊，但帶有一種滄桑感，請務必將它也記下來。

Check Point!

☐ 彈奏根音在第五弦的開放和弦型Gm7要注意別搞錯格數！

☐ 習慣彈奏高把位的和弦。

難易度 ★★★★★★★★☆☆　　重要度 ★★★★★★★☆☆☆

示範音檔 Track 27

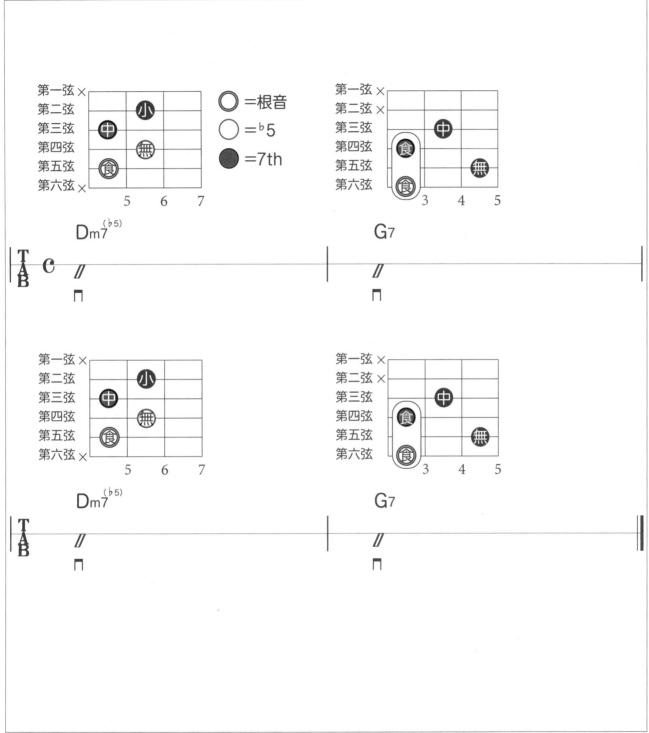

Dm7(♭5)　　　　　　　　　　　G7

Dm7(♭5)　　　　　　　　　　　G7

○ =根音
○ =♭5
● =7th

學會7th和弦

　　這邊的練習是交替彈奏根音在第五弦的封閉和弦變化型 Dm7(♭5)，以及根音在第六弦的 G7。這和弦進行在爵士標準曲也相當常見，請務必要熟練。

Check Point!

☐ **仔細確認Dm7(♭5)的按法。**

☐ **留意左手在切換和弦時有沒有多餘的動作。**

第 4 天 | 學會△7th和弦

●●●　　　爵 士 吉 他 和 弦 的 基 礎 知 識　　其4　　　　　●●●

 Check Point!

POINT **1** 以音符的位置來理解△7th和弦的組成！

POINT **2** 用耳朵確認△7th和弦的聲響！

 ## 根音在第六弦的△7th音

以 C 和弦為例　　　Ⓡ＝根音

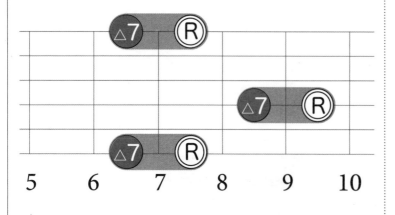

比根音低半音就是△7th音

「△ 7th」這個音的位置，就在比和弦的根音低半音（1 格）的地方。不論遇到什麼和弦，只要是△ 7th 音，那它就一定在根音左邊。這和弦不僅好記，同時它的出現頻率也相當高，在爵士、巴薩諾瓦、流行樂等曲風都很常出現，是一定要學會的和弦之一。前面介紹的 7th 音是比根音低一個全音，這邊的△ 7th 則是只低一個半音，千萬別搞混了！

△7th是什麼？

$$\triangle 7th \quad = \quad M7 \quad = maj7$$

這些述詞指的都是同樣的和弦！

以 C 和弦為例就是

$$C \quad + \quad \triangle 7th \quad = \quad C\triangle 7$$

以 Cm 和弦為例就是

$$Cm \quad + \quad \triangle 7th \quad = \quad Cm\triangle 7$$

**有三種標示方法的
大七和弦（Major 7th）**

　　△7th 的 讀 法 為「Major 7th」。這是個聲響明亮，在爵士相當常見的和弦。一般不像 m7th 那樣會省略標示，會完整寫成包含△在內的 C△7。以 C 和弦為例，大七和弦的寫法有 C△7、CM7、Cmaj7 這三種，每一種都是指稱同樣的和弦。在海外的音樂書當中最常見的是 Cmaj7，在日本則是 C△7、CM7 這兩種標示法。

確認△7th和弦的按法！

根音在第六弦的C△7和弦

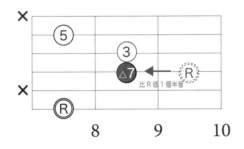

比 R 低 1 個半音

8　　　9　　　10

根音在第五弦的C△7和弦

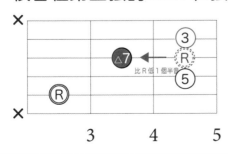

比 R 低 1 個半音

3　　　4　　　5

**從高八度根音的位置
找低半音的△7th**

　　不論根音在第六弦還是第五弦，只要先找到高八度的根音位置，再低半音就能找到△7th 音。因此，在按壓△7th 和弦時，基本上也是從原本按壓高八度根音的指頭做變化。這個位置關係非常重要，建議趁現在就先記下來。

根音在第六弦的△7th和弦指型

◆ POINT 1 ◆

記住△7th的位置

⬇

更容易找到7th、
9th、13th等音的位置！

◆ POINT 2 ◆

記住△7th和弦的聲響

⬇

讓和弦進行的聲響
變得時髦！

★大三和弦＋△7th的按法★

第六弦根音C△7

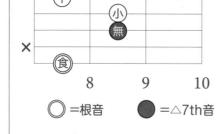

| | 8 | 9 | 10 |

◯=根音　⬤=△7th音

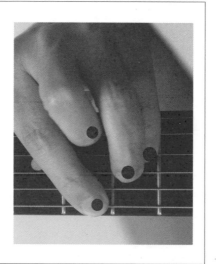

用無名指按壓△7th

　　這邊要彈的只有第六弦以及第四～二弦，第一弦與第五弦不出聲。一開始雖然會覺得很難按，但只要靜下心來慢慢練習，馬上就會習慣。真的覺得四個音很難按的話，可以放掉第二弦第8格的中指不彈沒關係。

★小三和弦＋△7th的按法★

第六弦根音Cm△7

| | 8 | 9 | 10 |

◯=根音　⬤=△7th音

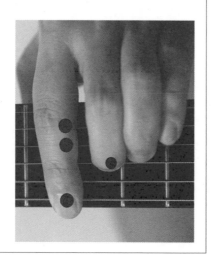

用中指按壓△7th

　　像 Cm △ 7 這 種 小三 和 弦 ＋ △ 7th 的 和 弦並沒有那麼常見。翻開爵士標準曲所使用的和弦一看，會發現 C △ 7 出現的頻率要壓倒性地高，但這邊還是可以先認識一下Cm △ 7 這個和弦。

彈彈看△7th和弦！

難易度 ★★★★★☆☆☆☆

示範音檔
Track
28

彈奏根音相同的兩種△7th和弦

這邊是以根音在第六弦的封閉和弦型為基礎，練習 C △ 7 以及 Cm △ 7 兩種和弦的按法。另外 C △ 7 → Cm △ 7 的和弦進行，在爵士裡頭是聲響相當動人的進行，建議也能趁機將它記下來。

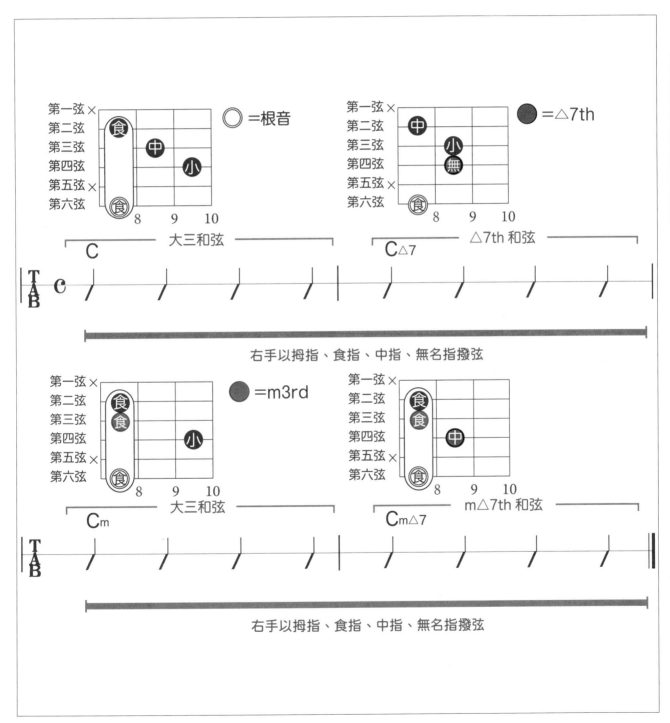

根音在第五弦的△7th和弦指型

◆ POINT 1 ◆

記住根音在第五弦時△7th的位置

↓

可使用的和弦變多！

◆ POINT 2 ◆

理解和弦指型的組成音

↓

彈得出有動人聲響的△7th和弦！

★大三和弦＋△7th的按法★

第五弦根音C△7

×

○=根音　●=△7th音

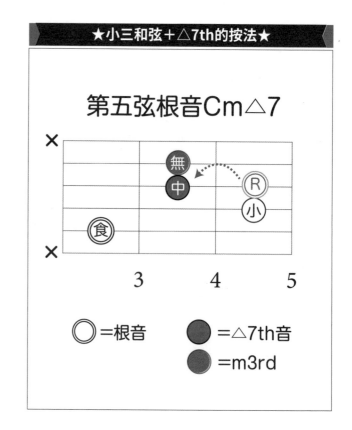

★小三和弦＋△7th的按法★

第五弦根音Cm△7

×

○=根音　●=△7th音　●=m3rd

用中指按壓△7th

　　根音在第五弦的△7th是在爵士裡相當常見的和弦。聲響不僅比根音在第六弦的△7th和弦聽起來漂亮，在演奏上也比較好彈。練習時要留意第三弦的△7th音有沒有確實發出聲音。

第四弦不彈也沒關係

　　第五弦根音的m△7th和弦本身是相當難按，理想當然是將它練到駕輕就熟，但覺得實在太難的話，可以省略掉第四弦，只按壓第五、三、二弦即可。

彈奏根音在第五弦的△7th和弦

示範音檔
Track
29

難易度 ★★★★★★☆☆☆

改變食指、中指以外的指頭

前半第二小節是大三和弦＋△ 7th，後半第四小節則是小三和弦＋△ 7th。這邊出現的和弦根音都相同，且都是以中指按壓△ 7th 音，請利用無名指、小指去做出大小和弦的聲響變化。

右手以拇指撥響根音，其他手指則是撥第四～二弦，小心別碰到沒必要出聲的弦。

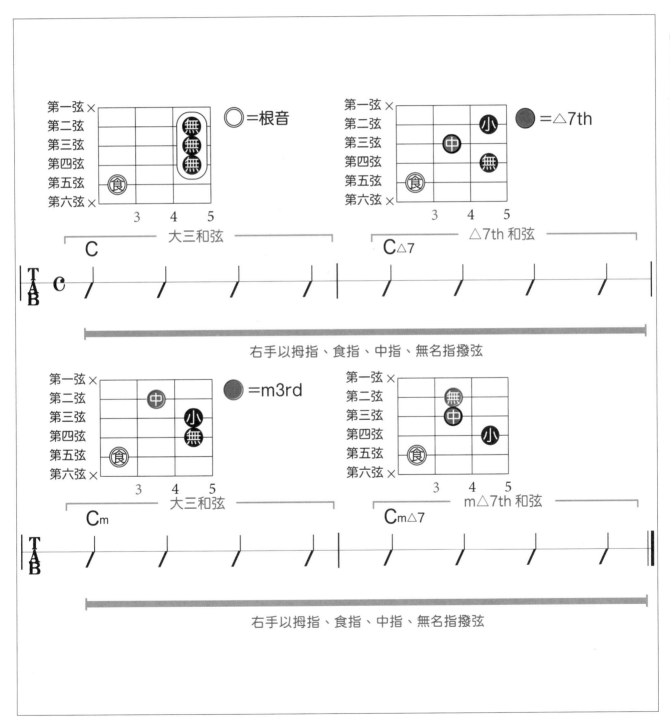

用省略的方式彈奏△7th和弦！

◆ POINT 1 ◆

理解和弦的組成音

↓

找到可以省略的音

◆ POINT 2 ◆

學會按壓省略過後的和弦

↓

就算和弦的音符數量少
也不會彈得沒自信

★第六弦根音的△7th和弦簡化型★

第六弦根音C△7和弦簡化型

第六弦根音Cm△7和弦簡化型

★第五弦根音的△7th和弦簡化型★

第五弦根音C△7和弦簡化型

第五弦根音Cm△7和弦簡化型

省略5th音不彈

　　根音在第六弦的 C △ 7、Cm △ 7 和弦
比較難按。以吉他伴奏而言，其實沒有必要
彈出指型圖上標示的所有音，彈奏簡化版的
和弦也是沒問題的。上述兩個和弦省略的都
是第二弦第 8 格的 5th 音。

只彈3個音就足夠

　　根音在第五弦的 C △ 7、Cm △ 7 也跟
前面介紹根音在第六弦時一樣，省略 5th 音
（第四弦第 5 格）不彈。剩餘的 3 個音就足
以呈現和弦的聲響與功能，在一般的曲子裡
頭用起來都是沒問題的。

看譜面
確認！

彈奏△7th和弦的簡化版

難易度 ★★★★★★☆☆☆☆

示範音檔
Track
30

學會彈奏兩種不同位置的簡化版△7th和弦

　　這邊就來實際練習△7th和弦的簡化版。前半兩小節的根音在第五弦，後半兩小節則是在第六弦，練習大、小和弦加入△7th音的變化。這邊出現的和弦都省略5th音不彈，請仔細確認和弦指型圖，看是哪個位置的音被省略掉了。

　　右手以指彈的方式，只彈奏需要出聲的弦。要留意前半別讓第四弦出聲，後半則是第五弦不出聲。

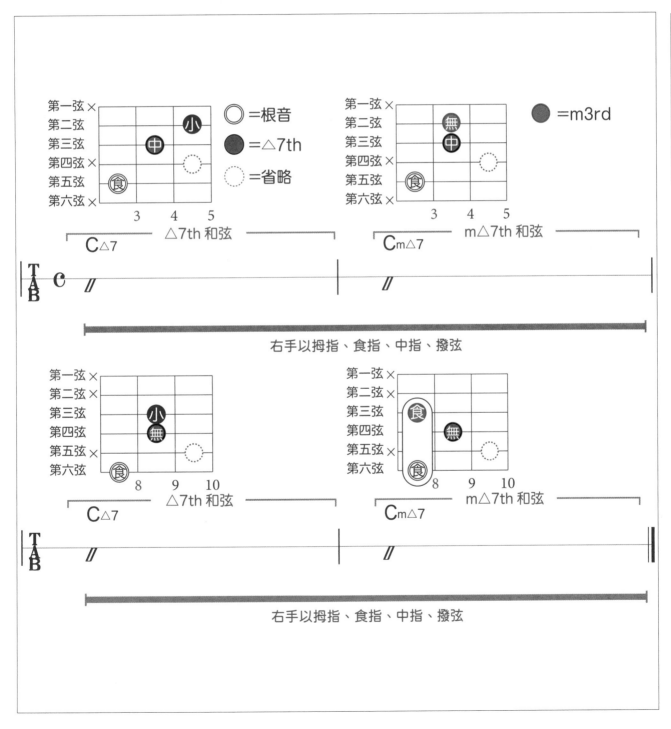

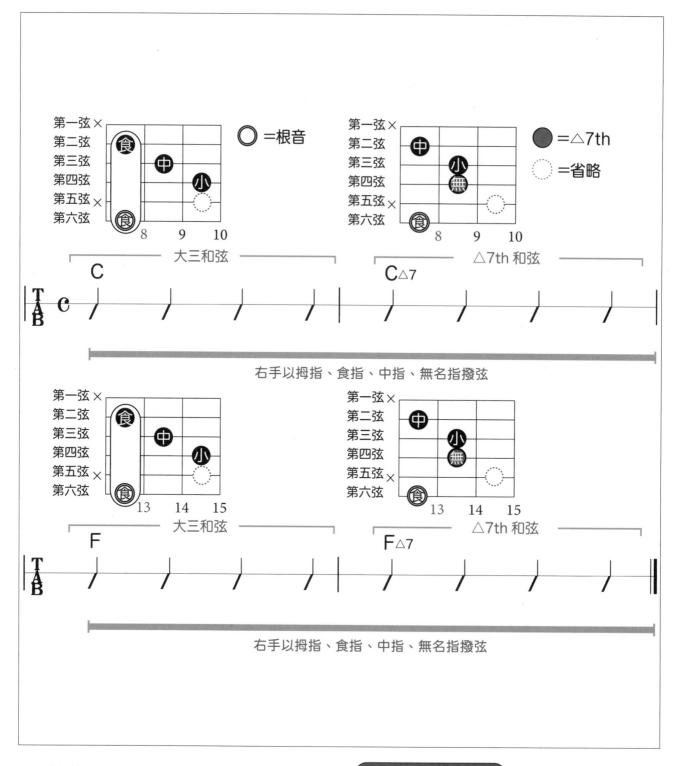

試著彈奏根音在第六弦的 C △ 7 與 F △ 7 和弦吧！F △ 7 的根音在第六弦第 13 格，彈奏把位相當高，但聲響也很清脆響亮，可以多去感受彈奏這種高把位和弦的樂趣。

Check Point!

☐ **注意橫向移動時左手有沒有離弦！**

☐ **別忘記第五弦與第一弦要閟音！**

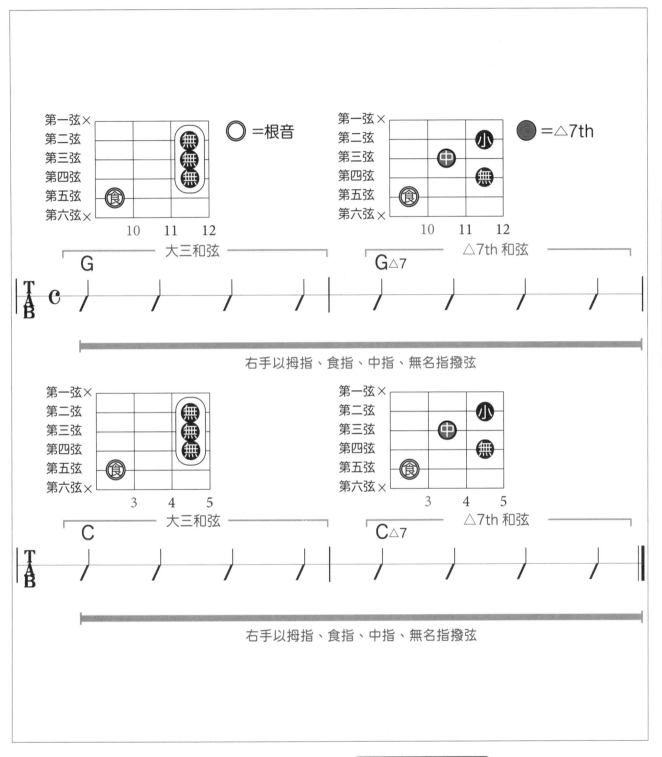

右手以拇指、食指、中指、無名指撥弦

和弦▷7th和弦

這邊的練習是彈奏根音在第五弦的 G△7 與 C△7 兩個和弦。由於 △7th 音在第三弦上,無名指在按壓第四弦時要盡量立於指板,以免悶掉第三弦。

Check Point!

☐ **留意第三弦的△7th有沒有好好出聲!**

☐ **左手無名指該以指尖壓弦,立於指板。**

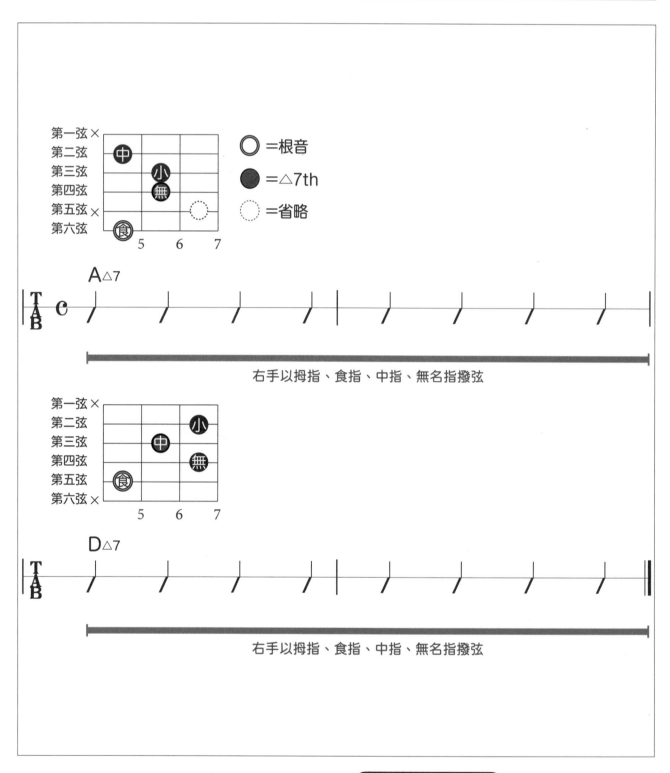

右手以拇指、食指、中指、無名指撥弦

右手以拇指、食指、中指、無名指撥弦

這邊的練習是彈奏根音在第六弦的
A△7以及根音在第五弦的D△7。雖然根
音位置從第六弦切換到第五弦時，左手按壓
和弦的指型會改變，不像橫向移動可以完全
不變，但就應用而言，這樣能讓彈奏把位相
近，反而更實用。

Check Point!

☐ 練到能從第六弦根音流暢
切換到第五弦根音的和弦！

☐ 注意切換和弦時左手的動作要小，
別離指板太遠！

從第五弦移動到第六弦

Ex-4

難易度 ★★★★★☆☆☆☆

重要度 ★★★★★★★★☆☆

示範音檔 Track **34**

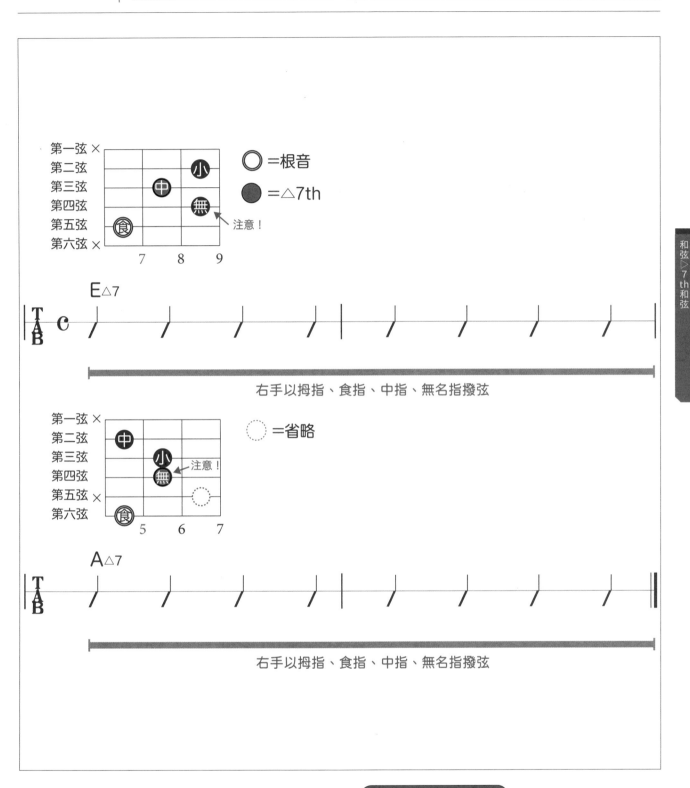

這邊的練習在爵士當中相當常見，為根音在第五弦的 E△7 到根音在第六弦的 A△7 的和弦切換。兩個和弦都是用左手無名指按壓第四弦，切換和弦時無名指不離弦能讓切換過程更為流暢。

Check Point!

☐ 注意切換和弦時無名指有沒有不小心離弦了。

☐ 確認A△7的第五弦有沒有確實做好悶音。

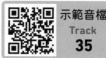
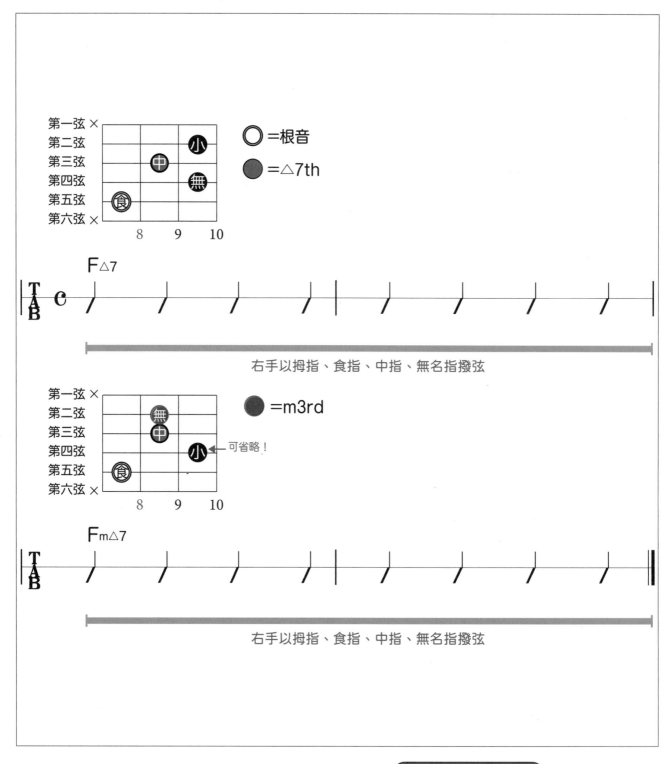

這邊的練習是根音在第五弦的 F△7 → Fm△7 的和弦切換。Fm△7 這種和弦在曲中比較少會憑空冒出來，一般都出現在 F△7 → Fm△7 等一連串的和弦進行當中，可以藉此練習把這模式記下來。

Check Point!

☐ **注意切換和弦時夠不夠流暢！**

☐ **Fm△7很難按，**
可以省略5th音不彈！

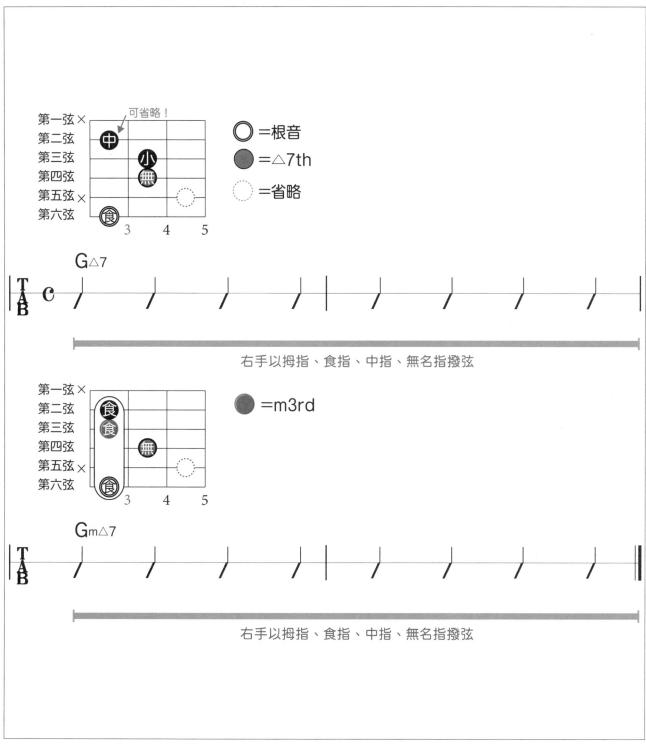

右手以拇指、食指、中指、無名指撥弦

○ =根音
● =△7th
○(虛線) =省略

● =m3rd

G△7

Gm△7

右手以拇指、食指、中指、無名指撥弦

和弦▷7th和弦

　　這邊的練習是，以根音在第六弦的封閉和弦型為基礎，做 G△7 → Gm△7 的和弦切換。左手無名指按壓的△7th 是兩個和弦的共通音，切換和弦時無名指不離弦可以讓過程更為流暢。

Check Point!

☐ 注意按壓第四弦的無名指有沒有不小心離弦。

☐ 把和弦簡化讓彈奏過程更順暢是沒問題的！

重要度	★★★★★★★★★☆	難易度	★★★★★☆☆☆☆☆

爵士吉他和弦的基礎知識　其 **5**

Check Point!

POINT 1 一瞬間就能判斷和弦是大是小！

POINT 2 一瞬間就能判斷7th ／△7th ！

 ## 根音在第六＆五弦的大／小三和弦

第六弦根音　C&Cm和弦

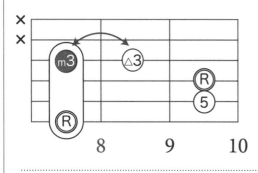

8　9　10

第五弦根音　C&Cm和弦

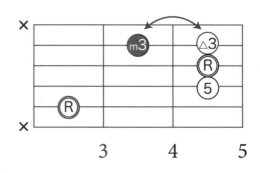

3　4　5

大／小三和弦的差異在3rd音

　　這邊先複習前面所學，確認有理解清楚再繼續翻到後面章節。讓我們透過上圖重新確認一下根音在第六＆五弦的大／小 C 和弦。從第六弦開始數下去，音程的排序為根音（R）、5th 音、高八度根音（R），以及會造成和弦氛圍是明亮還是陰暗的△ 3rd 與 m3rd。

根音在第六弦的7th、△7th指型

第六弦根音　C7的指型

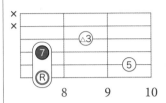

第六弦根音　Cm7的指型

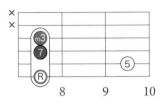

第六弦根音　C△7的指型

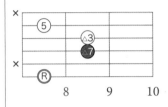

第六弦根音　Cm△7的指型

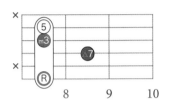

比根音低一個全音的是7th
低一個半音的是△7th

7th音比根音低一個「全音」，△7th音則是低一個「半音」。兩者都能從高八度根音往下推，輕鬆找到在指板上的位置。△7th和弦由於第五弦的5th音太難按，故省略改成按壓第二弦的5th音。

不管是哪個和弦，都要記得換成小和弦時，第三弦要改成m3rd音才正確。

複習&延伸至此所學

根音在第五弦的7th、△7th指型

第五弦根音　C7的指型

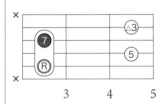

第五弦根音　Cm7的指型

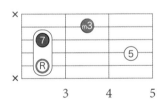

第五弦根音　C△7的指型

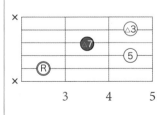

第五弦根音　Cm△7的指型

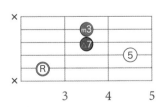

從根音的位置
來判斷7th／7△th

根音在第五弦的△7th、7th和弦也一樣，比根音低一個「全音」的是7th音，低一個「半音」的是△7th。這個關係性是絕對不會變的，請務必記下來。

另外，這邊和弦的大小性質變化也同樣是看出現△3rd音還是m3rd音。以上為最基本的和弦知識，請務必趁現在熟記下來。

學會減和弦（Diminished Chord）！

◆ POINT **1** ◆

知道怎麼按dim

↓

可以挑戰更高難度的
爵士樂曲！

◆ POINT **2** ◆

理解dim的聲響

↓

讓和弦進行的聲響
變得更時髦！

★第六弦根音的dim和弦★

第六弦根音Cdim和弦

×
食
食 → 無 ···從有♭5th 音的和弦為基礎
m7th 再降半音
×
中

7　　8　　9

○＝根音

★第五弦根音的dim和弦★

第五弦根音Cdim和弦

×
食　　　　小
×　···→ 中　　無
B7的根音提高半音

2　　3　　4

○＝根音

帶有緊張氛圍的dim

　　dim 為 減 和 弦（Diminished Chord）
的簡寫，是爵士、巴薩諾瓦等曲風相當常出
現的和弦。雖然比一般和弦難按，但也沒什
麼變化型，只要記得根音在第六弦，以及根
音在第五弦的兩種按法即可。

用四根指頭壓弦

　　彈奏根音在第五弦的 dim 和弦時，以
食指～小指四根手指壓弦，並悶掉第六弦與
第一弦。學會這指型以後，只要橫向移動就
能找到其他所有的減和弦，加油把它記下來
吧！

實際彈彈看dim和弦！

難易度　★★★★★★★★☆☆

示範音檔
Track
37

無名指壓弦時要立於指板

這邊的練習是以兩小節為界，彈奏根音在第六弦以及第五弦的 Cdim。雖然兩者的和弦名稱都一樣是 Cdim，但聲響的韻味不同，練習時也能仔細聽看看自己喜歡哪種。

兩者都是以中指按壓根音，無名指則是要立於指板，以免悶掉下一弦（第二、三弦）。

右手以拇指～無名指撥弦，留意別碰到不必要的弦。

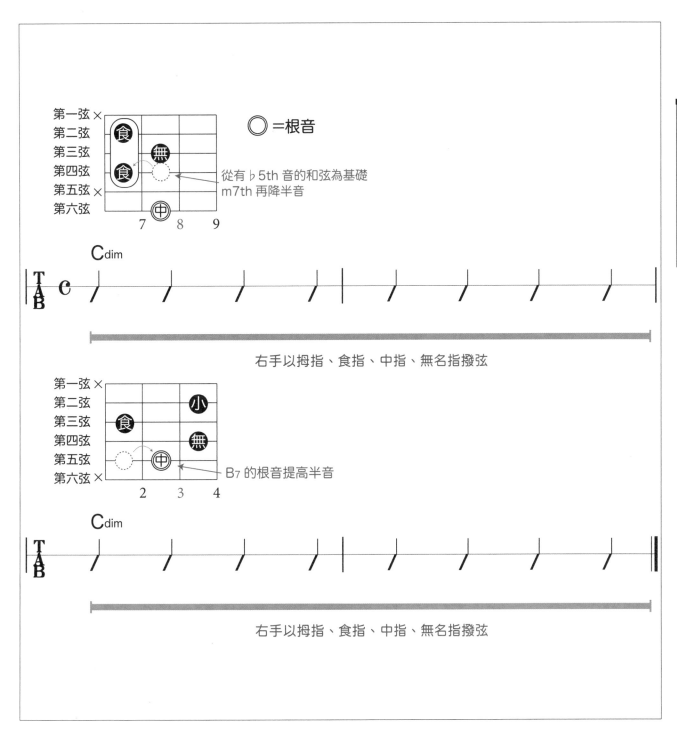

爵士常見的和弦進行

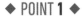

◆ POINT **1** ◆

學會彈奏從大和弦
起頭的經典和弦進行

↓

在爵士曲中登場時
可以知道是同樣的進行

◆ POINT **2** ◆

用根音的位置
來記住和弦

↓

更容易記住
和弦的轉換

★只看根音來判斷進行★

第五弦與第六弦的移動

　　C△7 － Am7 － Dm7 － G7
這個和弦進行是除了爵士以外，
在巴薩諾瓦、流行樂、歌謠、
搖滾樂當中都相當常見的進行。
這邊先以根音的位置來抓整個
進行的走向，再去找壓弦方便
的彈奏位置。請如左圖，按照
C → A → D → G 的順序彈奏。

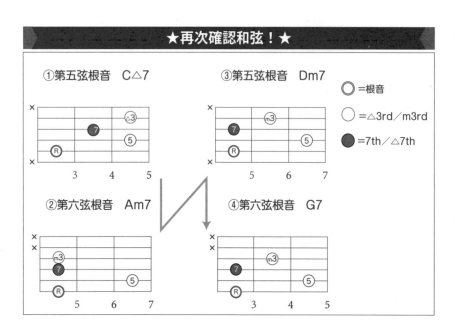

★再次確認和弦！★

①第五弦根音　C△7

③第五弦根音　Dm7

◯ ＝根音

◯ ＝△3rd／m3rd

● ＝7th／△7th

②第六弦根音　Am7

④第六弦根音　G7

根音的位置很重要！

　　這邊 C △ 7 和 Dm7 的
根音在第五弦，Am7 和 G7
則是在第六弦。雖然每小
節換一個和弦有點繁忙，
但在挑戰爵士標準曲以
前，建議還是先熟練這和
弦進行。

C△7-Am7-Dm7-G7的和弦進行

難易度　★★★★★★★★☆☆

確實掌握根音的位置變化

這邊是每小節切換一個和弦，四小節為一組輪迴的練習。基本上只要練到反覆彈幾組輪迴都沒問題，那就算通過這個課題了。

先確實記下第五弦→第六弦→第五弦→第六弦的根音位置變化，接著再留意有沒有搞錯和弦的大小性質。

右手不論是使用撥片還是手指彈奏都沒問題，選擇自己喜歡的即可。

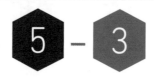
爵士常見的和弦進行其二

◆ POINT 1 ◆

學會彈奏從小和弦
起頭的經典和弦進行

↓

在爵士曲中登場時
可以知道是同樣的進行

◆ POINT 2 ◆

用根音的位置
來記住和弦

↓

更容易記住
和弦的轉換

★只看根音來判斷進行★

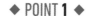

來往第五弦與第六弦

Cm7-F7-B♭△7-E♭△7 這個和弦進行也一樣，是相當常見的進行。相信大家在練習時應該都或多或少會覺得好像有聽過。練習前一樣先確認根音的位置，再來抓整個進行的走向。根音的移動順序為為C→F→B♭→E♭。

★再次確認和弦！★

①第六弦根音　Cm7

③第六弦根音　B♭△7

○ ＝根音
○ ＝△3rd／m3rd
● ＝7th／△7th

②第五弦根音　F7

④第五弦根音　E♭△7

確認根音的走向！

這邊 Cm7 和 B♭△7 的根音在第六弦，F7 和 E♭△7 則是在第五弦。當心要是搞錯根音的位置，整個聲響就會變得不一樣。這邊的 F7 是開放和弦型的按法，聲響也相當帥氣，建議能一併學起來。

Cm7-F7-B♭△7-E♭△7的和弦進行

難易度 ★★★★★★★★☆☆

事前確認好上下上下跳的根音位置！

這邊是以每小節切換一個和弦的方式，彈奏 Cm7-F7-B♭△7-E♭△7 這個常見和弦進行的練習。練習前要先掌握根音的位置變化，第六弦→第五弦→第六弦→第五弦，採 N 字形的移動路徑。接著再來確認和弦的大小性質。

練習到這邊，相信各位在彈奏時，也能漸漸感受到爵士樂的樂趣了。

5-4

爵士的經典節奏

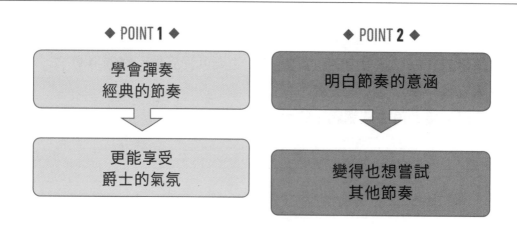

◆ POINT 1 ◆

學會彈奏
經典的節奏

↓

更能享受
爵士的氣氛

◆ POINT 2 ◆

明白節奏的意涵

↓

變得也想嘗試
其他節奏

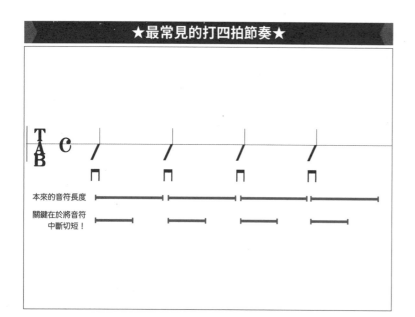

★最常見的打四拍節奏★

本來的音符長度

關鍵在於將音符
中斷切短！

將音符切短！

前面已經有做過打四拍的節奏練習，也介紹了音符長度與Swing，但爵士最為經典常見的節奏果然還是打四拍。對熟練的人而言，就算只是這樣簡單的四拍節奏，也能讓它聽起來充滿爵士韻味，請務必多彈多練習讓這成為身體的一部份。

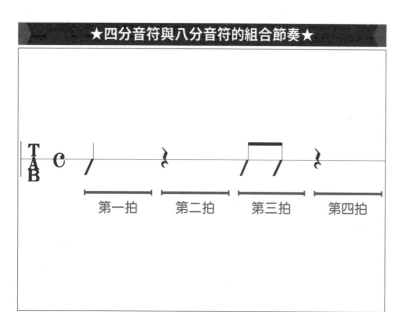

★四分音符與八分音符的組合節奏★

第一拍　第二拍　第三拍　第四拍

看到休止符要確實休息！

節奏本身結合了四分以及八分音符，第一拍為四分音符，第三拍則是2個八分音符。這種模式難在看到四分休止符時，要確實讓聲音停在適切的時機上。如果時機抓得太隨便就會顯得雜亂，請務必練到每次休止符停下的時機都固定且正確。

看譜面
確認！ 四分音符與八分音符的組合

難易度 ★★★★★★★☆☆☆

用跳耀的八分音符做出搖擺感！

這邊四小節的節奏全是「四分音符→四分休止符→八分音符（×2）→四分休止符」，八分音符（×2）的地方是 Swing 的節奏，請參考 P.9 的「跳躍的節奏是彈奏爵士的基本」，做出三連音的律動感。

這邊只彈奏兩個和弦，且右手以指彈撥弦。第二拍 & 第四拍的休止符可以用右手輕觸琴弦，做出「喀」的敲擊聲，更容易抓到節奏感。

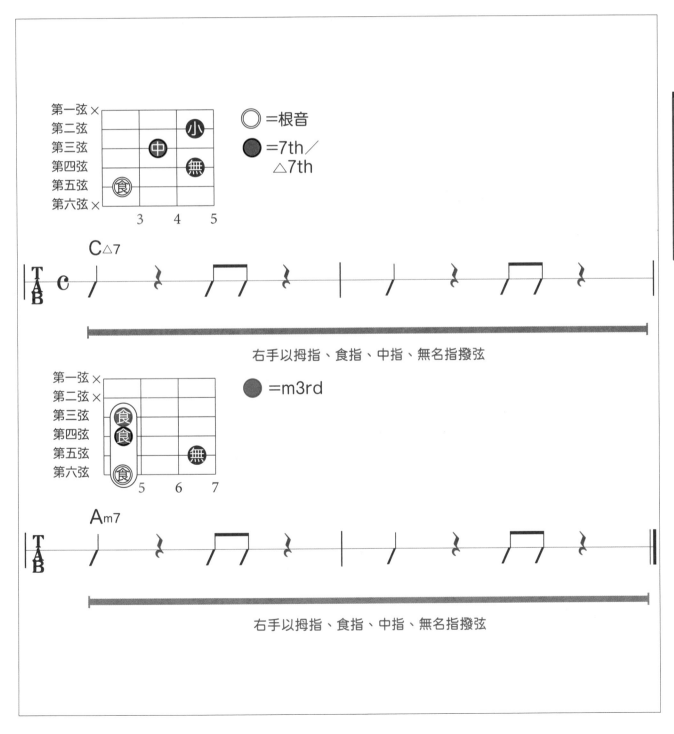

複習 & 延伸至此所學

77

爵士的經典節奏其二

◆ POINT 1 ◆

學會彈奏附點音符的節奏

能將節奏
拆解得更細微

◆ POINT 2 ◆

理解附點音符的音長

碰上複雜的節奏
也能有自信地彈奏

★理解附點音符的音長！★

看到附點就是1.5倍

　　附點指的是音符旁邊一個小黑點。只要看到這個黑點，就表示總音長為該音符的 1.5 倍。舉四分音符為例，有附點的話就叫做「附點四分音符」，音長等同於「1 個四分音符＋1 個八分音符」。1.5 倍的意思就是原本的四分音符（1.0），再加上長度為一半的八分音符（0.5）。

★用譜面來確認附點音符的節奏★

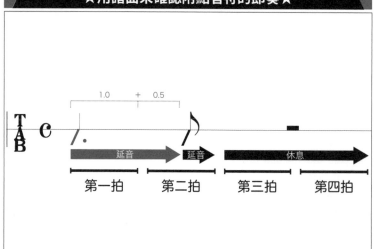

抒情曲的經典節奏

　　左圖的範例是先彈附點四分音符，然後接八分音符，最後兩拍則是休止符。請仔細確認附點四分音符的音長為（1.0 ＋ 0.5 ＝ 1.5）。這種節奏模式在爵士抒情曲或是慢板的搖擺曲中相當常見，請務必學起來。

看譜面確認！ 彈奏爵士一定有的附點節奏

難易度 ▶ ★★★★★★★★☆☆

別小看附點音符與休止符！

這邊將實際練習加了附點音符的節奏。譜例為左頁的爵士抒情曲當中常見的經典節奏，由附點四分音符＋八分音符＋二分休止符所組成。有時候就算腦袋明白附點音符的音長為 1.5 倍，但實際彈奏起來還是沒那麼簡單，建議仔細聆聽音源用耳朵記起來後再去練習。另外，各小節的第 3 & 4 拍皆為二分休止符。看到休止符也該好好讓聲音停下，做出節奏的抑揚頓挫。

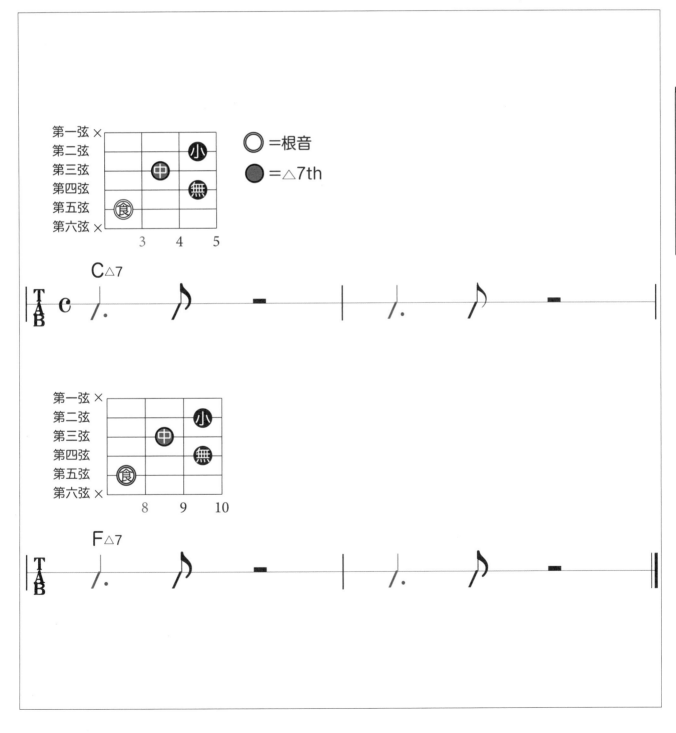

使用切分奏法

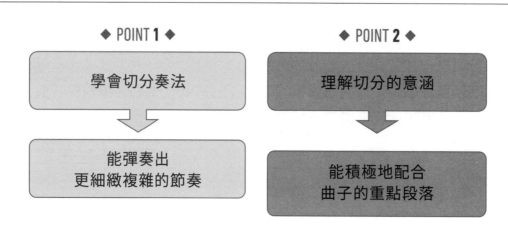

◆ POINT 1 ◆

學會切分奏法

↓

能彈奏出
更細緻複雜的節奏

◆ POINT 2 ◆

理解切分的意涵

↓

能積極地配合
曲子的重點段落

★何謂切分（Syncopation）？★

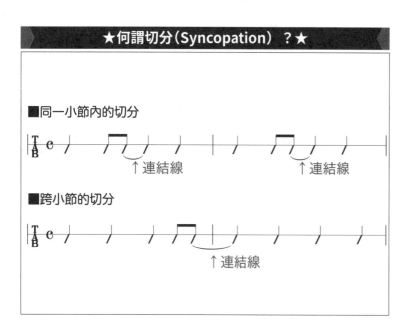

■同一小節內的切分

↑連結線　　　　　↑連結線

■跨小節的切分

↑連結線

讓節奏產生變化

　　所謂的切分，簡單來講就是比一般常見的時機更快切換和弦或是節奏的手法。會使用「連結線（Tie）」符號將音符接起做節奏的變化，帶給聽者不同的印象。這種手法會強調出節奏的反拍，讓演奏聽起來更有律動感。

★跨小節的切分★

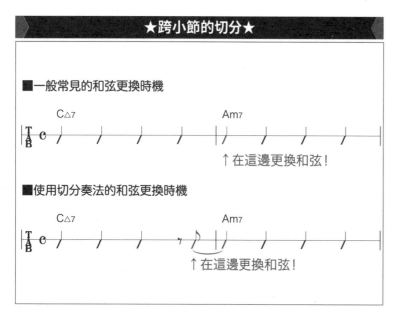

■一般常見的和弦更換時機

C△7　　　　　　　　　　Am7

↑在這邊更換和弦！

■使用切分奏法的和弦更換時機

C△7　　　　　　　　　　Am7

↑在這邊更換和弦！

錯開更換和弦的時機

　　利用跨小節的切分手法，試試看跟平常不一樣的切換和弦時機吧！左邊譜例第一小節的第四拍頭變成休止符，隨後馬上換成彈奏 Am7 和弦。藉此能讓節奏產生一種被拉扯的聽覺效果。在練習時建議也要一邊數拍，這樣更容易抓到節奏。

彈奏切分奏法

難易度 ★★★★★★★★☆☆

示範音檔
Track
42

跨小節的和弦切換

這邊的練習是將 C△7 到 Am7 這個和弦進行，以跨小節切分的方式去改變切換和弦的時機。譜例切換和弦的時機為第一＆三小節第四拍的反拍。練習時可以用嘴巴念出「1・2・3 休、切」來幫助自己抓到拍子。

彈奏第二＆四小節時，也要小心別慌忙彈錯第二拍該出現的時機。建議練習前先仔細聽過音源，用耳朵記住切換和弦的時機以及切分的律動感。

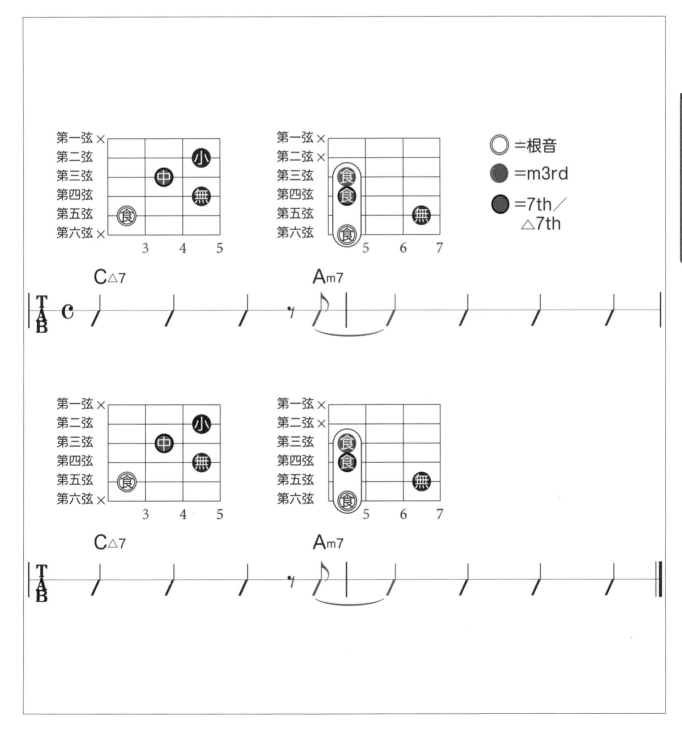

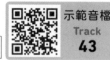
Ex-1 根音的半音上行

難易度 ★★★★★★★★☆☆　　重要度 ★★★★★☆☆☆☆☆

這是從根音在第五弦的 C△7 開始，中間經過 C♯dim，接往 Dm7 的常見減和弦進行。這邊重點在於根音的移動為 C→C♯→D 的半音上行，讓和弦的轉換聽起來相當漂亮。

Check Point!

☐ 熟悉減和弦吧！

☐ 仔細確認根音有沒有按照 C→C♯→D的順序進行半音移動！

第五弦→第六弦的同格根音移動

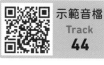
| 難易度 | ★★★☆☆☆☆☆☆☆ | 重要度 | ★★★★★☆☆☆☆☆ |

這邊是根音在第五弦的 Em7 到根音在第六弦的 Bm7 的和弦切換練習。練習的重點在於掌握根音的移動位置。像這種根音都在同一琴格上的移動方式在爵士的演奏中是相當常見的。

Check Point!

☐ **掌握根音的動向！**

☐ **同時也習慣小和弦移動到小和弦的進行。**

複習&延伸至此所學

同一根音的傷感和弦進行

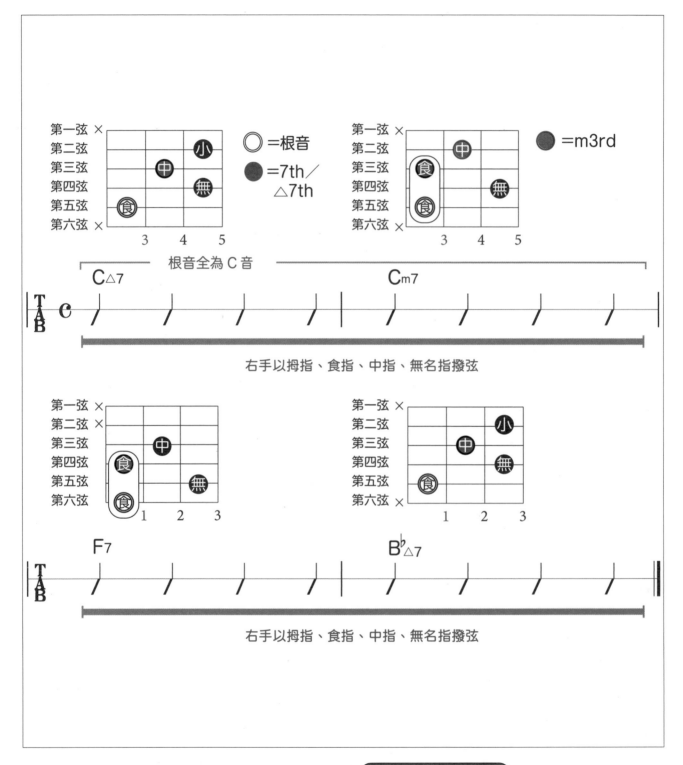

從 C△7 到 Cm7 的和弦切換，兩者除了根音同為 C 以外，這樣的變化也會讓和弦進行帶有一種傷感氛圍，在爵士是相當常見的。建議讀者也能趁機將它記下來。

Check Point!

☐ 理解C△7到Cm7的傷感氣氛！

☐ 將左手各指的移動減到最小，以免在切換和弦時手忙腳亂。

Ex-4　充滿時尚感的F△7→E7根音半音下行

難易度	★★★★☆☆☆☆☆
重要度	★★★★★☆☆☆☆

示範音檔
Track
46

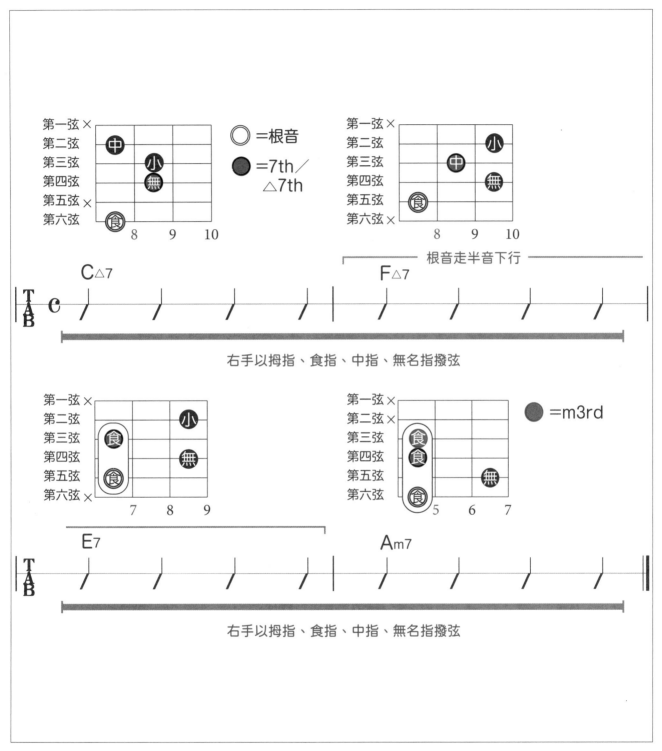

相當常見的 C△－F△7－E7－Am7 和弦進行。E7 這個和弦讓人印象特別深刻，讓整個進行添上時尚的氛圍。這樣帥氣的和弦進行除了爵士以外，在流行、搖滾等曲風當中也相當常見。

Check Point!

☐ **用自己的耳朵好好感受 E7的帥氣聲響！**

☐ **事先掌握好根音的走向！**

複習&延伸至此所學

利用切分奏法來轉換和弦

| 難易度 | ★★★★★★★☆☆☆ |
| 重要度 | ★★★★★★★★☆☆ |

右手以拇指、食指、中指、無名指撥弦

右手以拇指、食指、中指、無名指撥弦

這邊的練習是由四分音符、八分音符以及切分手法組合而成的節奏。雖然有些複雜，但在曲中的重點段落或是爵士大樂隊（Big Band）都很常見，希望能趁機將它練到駕輕就熟。

Check Point!

☐ 理解並學會切分手法的節奏！

☐ 最好用腳踩四分音符一邊數拍一邊練習！

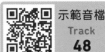

⟨複習&延伸至此所學⟩

A7 － D7 － G7 － C7 和弦全為 7th 和弦的和弦進行。這樣的進行稱之為四度進行，是在爵士當中也相當常見的組合。一個小節內有 2 個和弦彈起來較為繁忙，但還是請加油慢慢克服它。

Check Point!

☐ 習慣7th和弦的按法。

☐ 遇上較急促的和弦切換也能從容應對。

3個和弦的爵士藍調進行

示範音檔 Track 49　卡拉ok音檔 Track 50

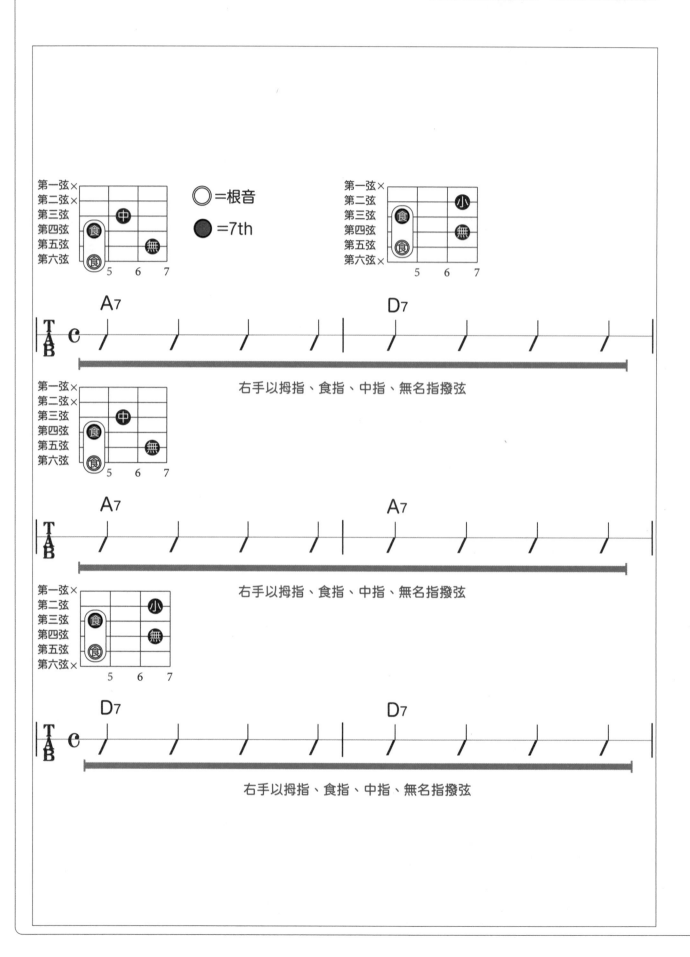

先來彈奏看看由 3 個和弦所組成的爵士藍調進行吧！整個譜例只會用到 3 個和弦，應該相當好彈才是。藍調最基本的守則就是以十二小節為一單位，基本上都是一直反覆彈奏這十二小節。

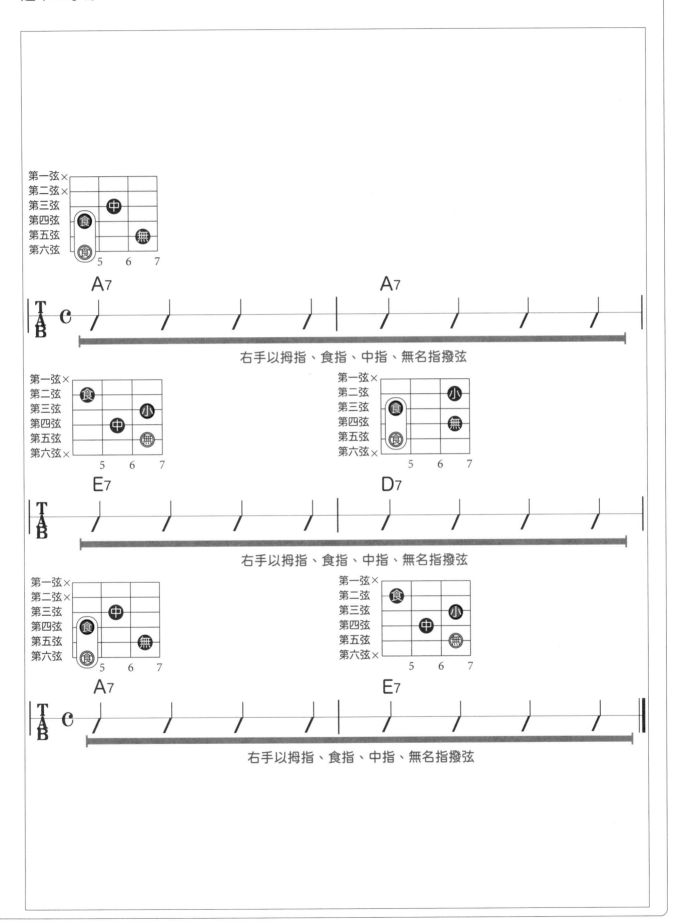

右手以拇指、食指、中指、無名指撥弦

右手以拇指、食指、中指、無名指撥弦

右手以拇指、食指、中指、無名指撥弦

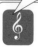

小試身手！

帥氣時髦的爵士藍調

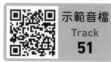

示範音檔
Track
51

卡拉ok
音檔
Track
52

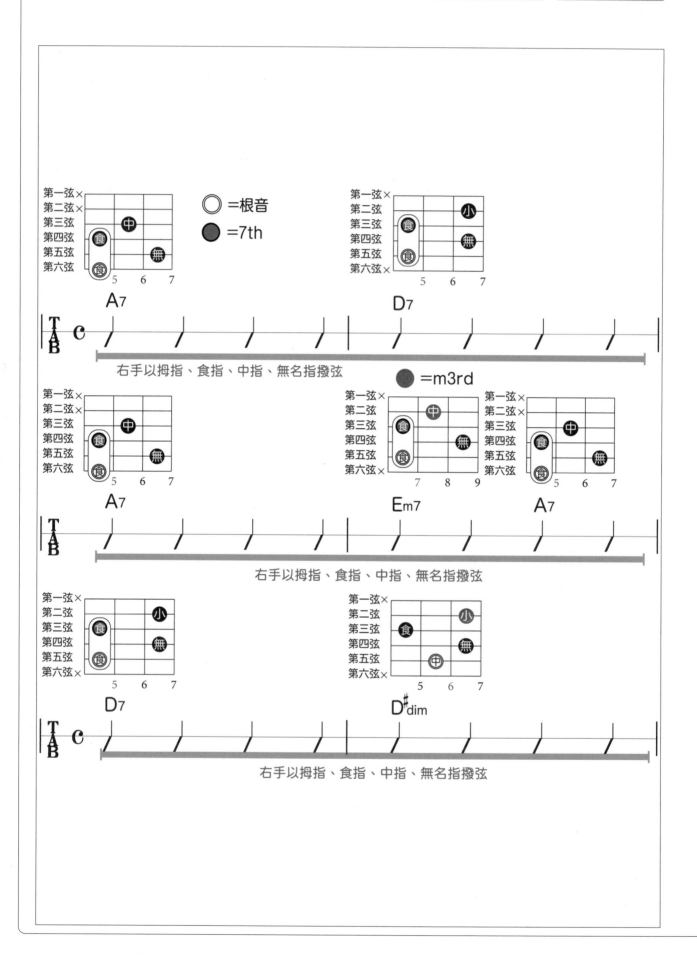

學會由 3 個和弦組成的爵士藍調以後，自然會想試試更有爵士韻味的練習。這邊就是以 3 個和弦組成的爵士藍調為基礎，再以爵士特有元素進行改編的版本。

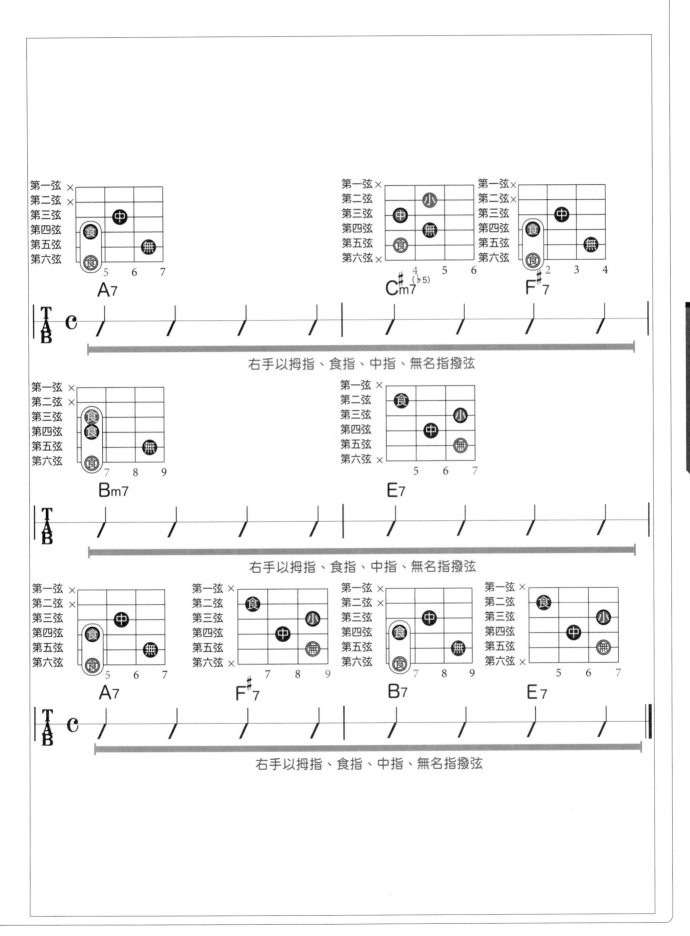

何謂級數(Degree) ？

音符的稱呼不是只有一種！

不曉得各位有沒有聽過級數名稱、級數標記等名詞呢？將音符以 1・2・3～或是 I・II・III～等數字來標示的方法，就是所謂的度數標記。雖然一般常見都是用義大利文的 Do・Re・Mi～或是英文的 C・D・E～等音符讀法來做標記，但在一部分音樂人當中，也是會直接使用度數名稱來稱呼音符的。

舉例來說，有四位音樂人正在對話，第一個人說「那個是 E 啦！」第二個人說「應該是 Mi 吧？」第三個人說「那個是三度。」第四個人則說「不不不，是 III 吧！」雖然名稱都不一樣，但他們其實都在講同一件事情。可以把這想成是語言的差異，音樂人本身是會各式各樣的語言的。想跟全世界的音樂人交流溝通的話，除了常見的 Do・Re・Mi～跟 C・D・E～以外，將這個度數名稱也記下來就能替自己增加一種對話工具。

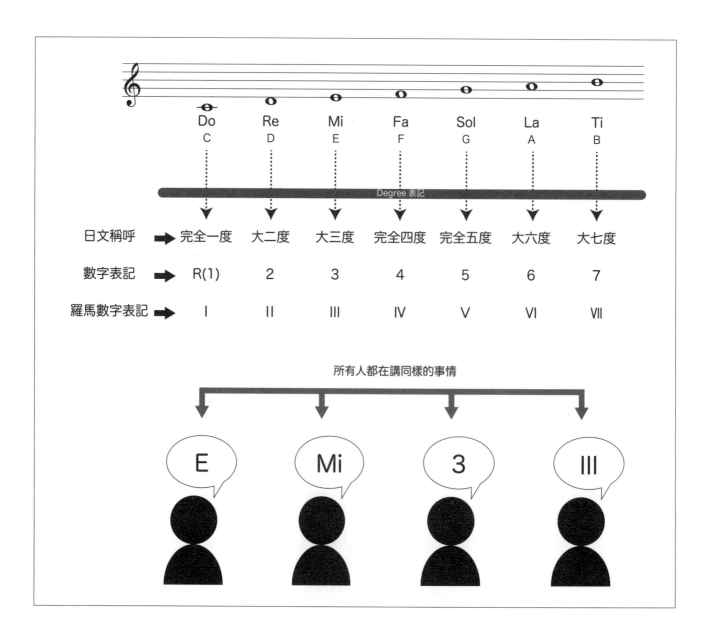

學會級數名稱的好處是？

級數名稱是資訊的寶庫

　　用級數名稱來溝通的最大好處就是，能知道「其他音的資訊！」比方說，以「Mi」或「E」來溝同時，我們就只能得知那個音是 Mi、E 這樣的資訊而已。但用「三度」、「III」這樣的級數名稱來溝通時，我們自然也能去推算得知一度是什麼音，五度是什麼音等等，能同時知道該音符與其他音的關係性。用級數溝通的另一項好處是，能馬上知道和弦的大小，減少對話所需的時間。

　　雖然使用級數來溝通的好處很多，但不習慣的話容易出現混淆的情形，希望讀者能花時間記下它。當然，就算不使用級數也一樣能享受彈奏音樂的快樂，現在不用勉強自己去記也無妨，等未來需要用到才回頭來看即可。

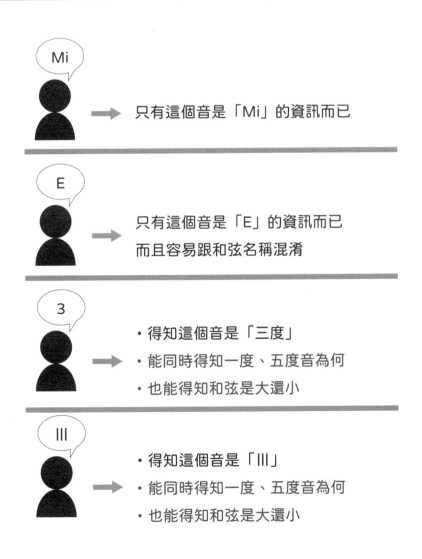

Mi → 只有這個音是「Mi」的資訊而已

E → 只有這個音是「E」的資訊而已
而且容易跟和弦名稱混淆

3 →
・得知這個音是「三度」
・能同時得知一度、五度音為何
・也能得知和弦是大還小

III →
・得知這個音是「III」
・能同時得知一度、五度音為何
・也能得知和弦是大還小

第 **6** 天 ┃ 根音落在第六弦的必學延伸和弦

重要度	★★★★★★★★☆☆
難易度	★★★★★★★★☆☆

● ● ●　　　　　爵 士 吉 他 和 弦 的 基 礎 知 識　　　　　　● ● ●

 Check **P**oint!

POINT **1**	以延伸和弦拓展和弦的使用範圍
POINT **2**	讓彈奏內容更有爵士韻味

 何謂延伸音（TenTion Notes）？

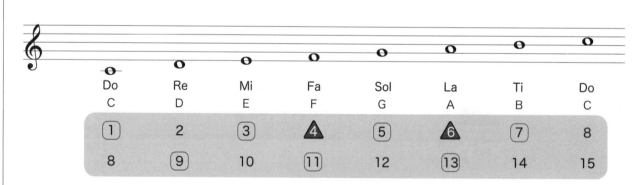

=平常在度數會使用的奇數數字　▲=例外情況下會使用的偶數數字

帶來緊張氛圍的延伸音

　　延伸音（TenTion Notes）從英文直譯即是「有緊張感的音符」，加入這類音程的和弦能做出比一般和弦更讓人感到不安的聲響。度數的標記基本上只使用 1・3・5・7・9・11・13（也有例外會標出 4・6），當中的 9・11・13 便是所謂的延伸音。

 ## 和弦名稱與延伸音

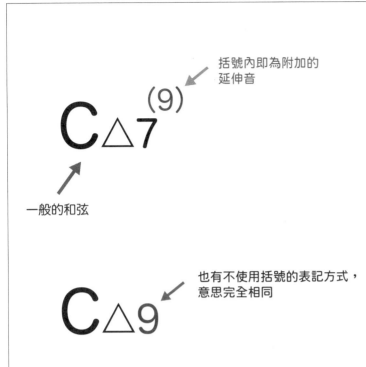

括號內即為附加的延伸音

一般的和弦

也有不使用括號的表記方式，意思完全相同

延伸音基本上用括號來標示

觀察左頁的圖表可以發現，延伸音基本上都是指音程比根音高出一個八度以上的度數。所以如左圖所示延伸音就會寫成「9」而不是「2」。

如果是在 C△7 加 9th 的延伸音，就會表記為 C△7(9)，在括號當中寫出追加的延伸音。另外也有直接寫成 C△9 的標示法，兩者意思是完全相同的。

 ## 變化延伸音（Altered TenTion Notes）

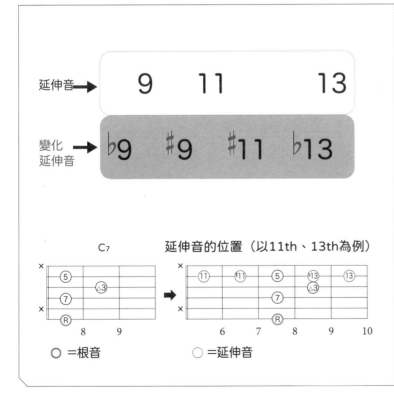

延伸音 → 9　11　　13

變化延伸音 → ♭9　♯9　♯11　♭13

C7　　延伸音的位置（以11th、13th為例）

○ =根音　　　○ =延伸音

更加刺激的變化延伸音

變化延伸音顧名思義就是以延伸音為基礎，再去做升降變化的音符。像是原本的 9・11・13 會變成 ♭9・♯9・♯11・♭13。和弦聲響通常都很「刺激」，不會讓聽者有安心的感受，但這類和弦在爵士等樂曲中也相當常見，如果有看到升降記號就要特別留意。

6-1

聲響明亮的13th

◆ POINT 1 ◆

知道怎麼按13th

↓

切身體會爵士的聲響

◆ POINT 2 ◆

理解13th的位置

↓

懂得怎麼按壓其他延伸音

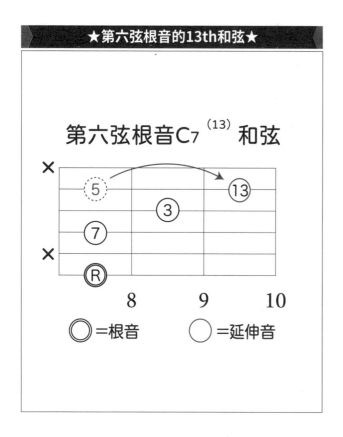

★第六弦根音的13th和弦★

第六弦根音C7^(13)和弦

◎=根音　○=延伸音

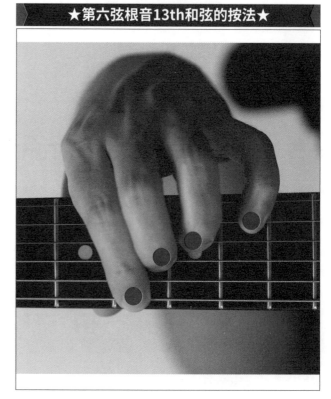

★第六弦根音13th和弦的按法★

13th音在第二弦上

此為根音在第六弦的 C7^(13)，省略 5th 不按，只按根音（R）・△3・7・13 這 4 個音而已。第五弦與第一弦由於不發聲，按壓時要以指腹去悶住這兩條弦。彈奏根音在第六弦的和弦時，要記得 13th 的位置就是在第二弦上。

壓弦的同時進行悶音！

這邊分別是以食指壓第六弦的根音（R），中指壓第四弦的 7，無名指壓第三弦的△3rd，小指壓第二弦的 13th。左手四指在壓弦的同時，要用食指的指腹以及根部去悶掉第五弦與第一弦。

彈彈看根音在第六弦的C7$^{(13)}$和弦！

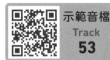
示範音檔
Track
53

難易度 ▶ ★★★★★★★★☆☆

用小指按壓第二弦的13th音

實際彈奏看看根音在第六弦的 C7$^{(13)}$和弦。要留意 C7 與 C7$^{(13)}$的運指差異。C7$^{(13)}$是以中指按壓第四弦第 8 格的 7th 音。練習前也要記得先確認好手指按壓的位置才行。

另外，也要注意按壓第六弦根音的食指指腹，以及根部有沒有確實將第五弦與第一弦悶乾淨。

根音落在第六弦的必學延伸和弦

帶有漂浮感的♭13th

◆ POINT 1 ◆

知道怎麼按♭13th

↓

切身體會爵士的
老成聲響

◆ POINT 2 ◆

理解♭13th的位置

↓

懂得怎麼按壓其他
變化延伸音

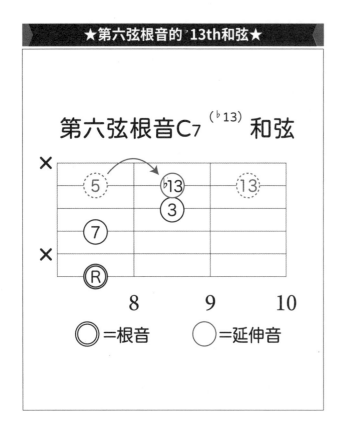

★第六弦根音的♭13th和弦★

第六弦根音C7$^{(♭13)}$和弦

8　　9　　10

◎=根音　　○=延伸音

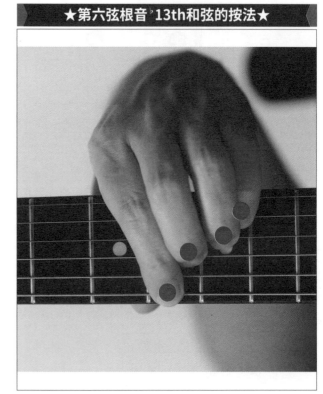

★第六弦根音♭13th和弦的按法★

♭13th比13th音低半音

從 13th 的位置往下低半音就能找到♭13th 音。這邊的 C7(♭13)，只從第六弦開始按壓根音（R）‧△3‧7‧♭13 這4 個音而已。

與前面相同，省略第五弦的 5th 音不按。

留意第二＆三弦的同格壓弦

這邊分別是以食指壓第六弦的根音（R），中指壓第四弦的 7，無名指壓第三弦的△3rd，小指壓第二弦的♭13th。雖然對應的指頭與 13th 一樣，但第二弦與第三弦的壓弦位置在同一格上，按起來可能會覺得有點擠。第一＆五弦也一樣使用食指的指腹與根部進行悶音。

彈彈看根音在第六弦的C7$^{(\flat 13)}$和弦！

難易度　★★★★★★★★☆☆

示範音檔
Track
54

跟13th和弦只差1個音

\flat 13th 是變化延伸音，帶來的聽覺刺激相當強烈。在爵士當中是相當帥氣時髦的聲響，可以趁此練習好好感受一下。

基本上只要有學會前面教的 13th 和弦的按法，那只要把按壓第二弦的小指低半音（1 格）就好，應該不難才是。

第一＆五弦不發聲，使用食指的指腹與根部進行悶音。

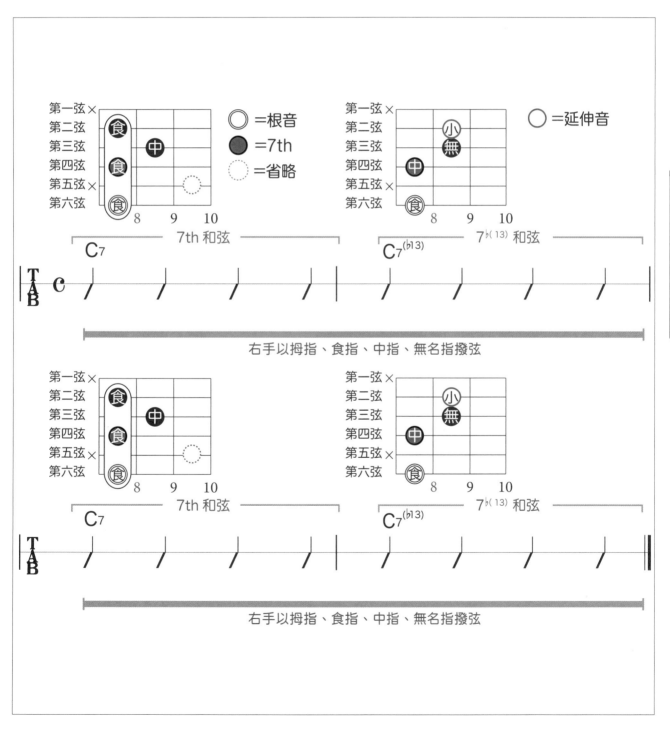

右手以拇指、食指、中指、無名指撥弦

6-3

聲響華麗的11th

◆ POINT 1 ◆

知道5th的位置

↓

能夠快速找到11th

◆ POINT 2 ◆

彈得出11th和弦

↓

理解小和弦的延伸音

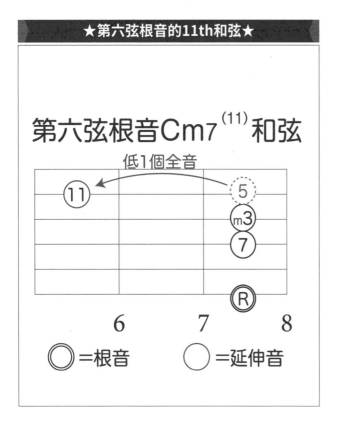

★第六弦根音的11th和弦★

第六弦根音Cm7$^{(11)}$和弦

◎＝根音　◯＝延伸音

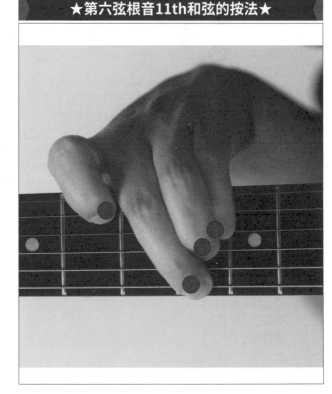

★第六弦根音11th和弦的按法★

11th比5th音低1個全音

從 5th 音的位置往下低 1 個全音（2 格）就能找到 11th 音。這次是加入位於第二弦的 11th 音。按法相對單純，從第六弦的根音（R）開始、第四弦的 7、第三弦的 m3 都是在同一格上，最後再加入第二弦的 11th 音。冂

中指變成拱門狀

這邊分別是以中指壓第六弦的根音，無名指壓第四弦的 7，小指壓第三弦的 m3rd，食指壓第二弦的 11th。中指在壓弦時要盡量做出彎曲的幅度，以免指腹誤觸第二弦將聲音悶掉。第一弦與第五弦則是別忘了要悶音！

彈彈看根音在第六弦的Cm7$^{(11)}$和弦！

感受11th和弦華麗的聲響

這邊的練習是彈奏在 Cm7 加入 11th 延伸音的 Cm7$^{(11)}$和弦。11th 這延伸音常用來加在小和弦上，記住這個指型對日後會相當有幫助。

各指的壓弦位置為中指按壓第六弦根音，無名指按壓第四弦，小指按壓第三弦，食指按壓第二弦的延伸音。

右手不論是用撥片還是大拇指直接刷弦都沒問題。

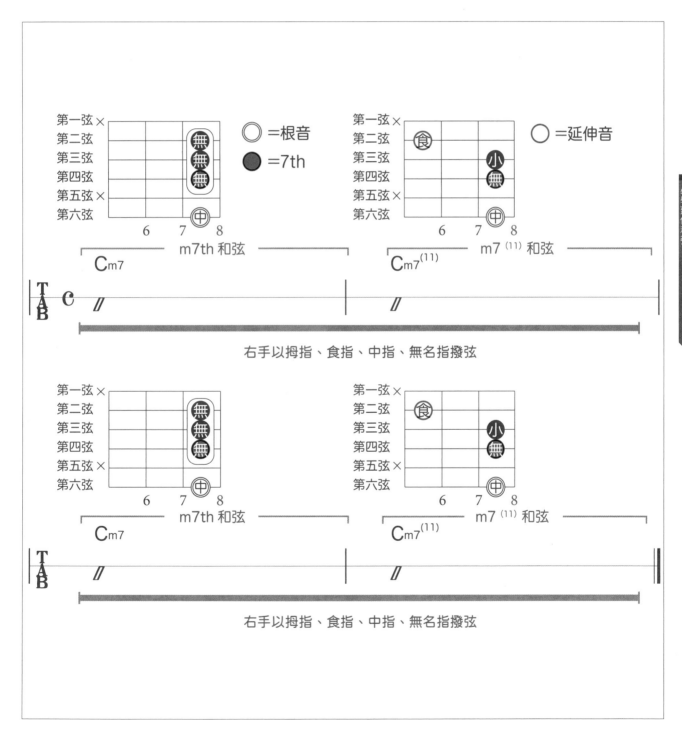

右手以拇指、食指、中指、無名指撥弦

右手以拇指、食指、中指、無名指撥弦

根音落在第六弦的
必學延伸和弦

6-4

帶有陰暗感的♯11th

◆ POINT **1** ◆

知道11th的位置

↓

同時也知道♯11th在哪

◆ POINT **2** ◆

彈得出♯11th和弦

↓

能夠挑戰高難度的
爵士樂曲

★第六弦根音的♯11th和弦★

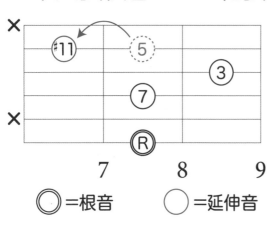

第六弦根音C7$^{(♯11)}$和弦

◎=根音　　○=延伸音

★6弦ルートの♯11thコードの押さえ方★

♯11th比5th音低半音

　♯11th 和 弦 彈 奏 的 是 第 六 弦 根 音
（R）、7、3、♯11 這 4 個音。♯11 的意思
是有升記號的 4th，也就是位於比 5th 低半
音（1 格）的位置（參閱 P.94）。最快找到
♯11th 音的辦法就是，先找到位於第二弦第
8 格的 5th，再往下低 1 個半音即可。

按壓第二弦上的♯11th音

　C7$^{(♯11)}$雖然是相當難按的和弦，但在爵
士、巴薩諾瓦等樂曲還是偶爾會出現，趁此
機會將它學起來不是壞事。這邊分別是以中
指壓第六弦的根音，無名指壓第四弦，小指
壓第三弦，食指壓第二弦。中指在壓弦時要
以指腹悶住第五弦。

難易度 ▶ ★★★★★★★★★☆

注意指頭是該平躺還是立於指板！

一般在曲子裡不會看到 C7^(♯11)這個和弦單獨出現太久，但這邊為了讓各位熟悉 C7^(♯11)的按法，以 C7 與 C7^(♯11)交替出現的方式來進行練習。

C7^(♯11)以中指按壓第六弦的根音，並同時用指腹來悶掉第五弦。小指在按壓第三弦的△ 3rd 時要盡量立於指板，以免悶掉第二弦的延伸音^{♯11}。

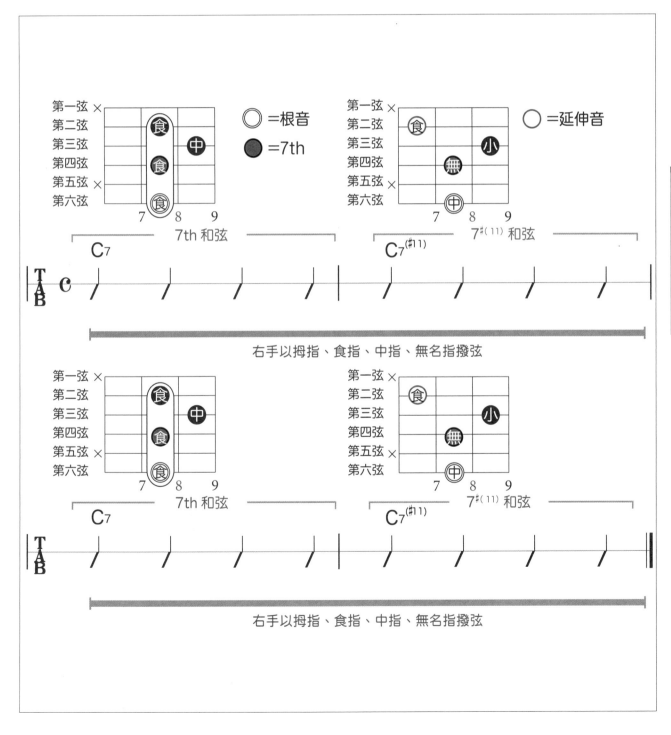

根音在第六弦的13th和弦

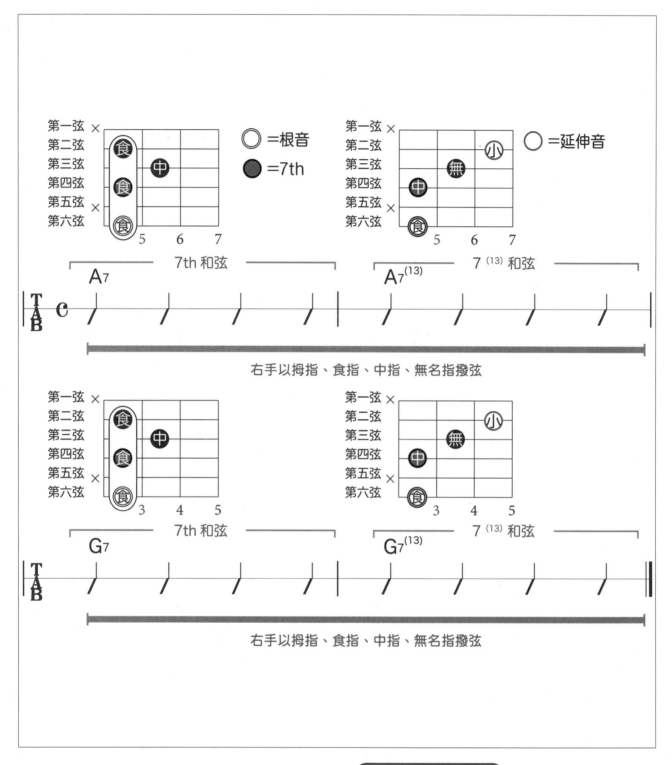

這邊的練習是橫向移動根音在第六弦的 A7 (13)與 G7 (13)。小指要注意有沒有確實壓好第二弦的 13th 音。左手有悶好第一弦與第五弦的話，右手除了指彈以外，也能使用撥片彈奏沒問題。

Check Point!

☐ 再次確認延伸音的位置！

☐ 注意第一弦與第五弦有沒有悶乾淨。

Ex-2 13th→♭13th的變化

| 難易度 | ★★★★★★★★☆☆ | 重要度 | ★★★★★☆☆☆☆ |

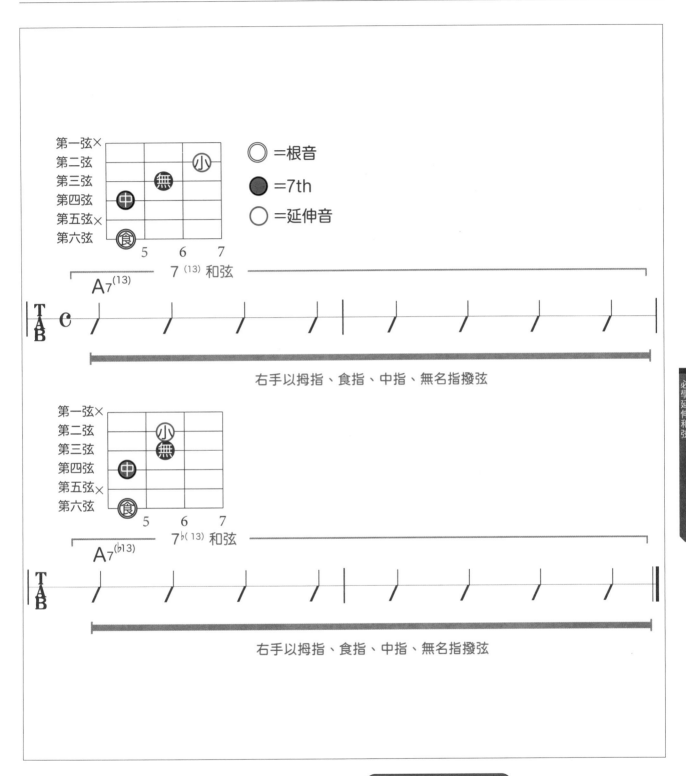

右手以拇指、食指、中指、無名指撥弦

○=根音

●=7th

○=延伸音

7⁽¹³⁾和弦

A7⁽¹³⁾

7♭⁽¹³⁾和弦

A7⁽♭¹³⁾

右手以拇指、食指、中指、無名指撥弦

根音落在第六弦的必學延伸和弦

這邊的練習是交替彈奏根音在第六弦的 A7⁽¹³⁾ 與 A7⁽♭¹³⁾，藉此確認兩者的差異與聲響變化。第二弦第7格的13th音會低半音，移動到第二弦第6格的位置。其他手指則是位置不變。

Check Point!

☐ 習慣13th→♭13th
只移動左手小指的變化。

☐ 注意無名指別受小指牽動
也改變了壓弦位置。

105

難易度 ★★★★★★☆☆☆☆　　重要度 ★★★★☆☆☆☆☆☆

示範音檔
Track
59
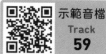

這邊的練習是 Dm7 $^{(11)}$ 到 Am7 $^{(11)}$ 的橫向移動。兩者的根音都位於第六弦，故左手的指型保持不變。右手也可使用拇指或撥片直接刷弦。

Check Point!

☐ 確認各條弦都有確實發出聲響。

☐ 第三弦容易沒壓好，要特別留意。

Ex-4 無名指的位置是運指關鍵

難易度 ★★★★★★★★★☆　　重要度 ★★☆☆☆☆☆☆☆☆

這邊的練習是 G♭7 (♯11) 移動到 F△7 的和弦進行。這本身也是相當有名的進行，請務必將它記下來。譜上雖然標記右手是指彈，但只要有做好悶音的話，使用撥片也沒問題。

Check Point!

☐ 用耳朵仔細確認 G♭7 (♯11) 的聲響。

☐ 切換和弦時要知道 怎樣運指才會圓順。

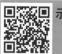

　　這邊實際體驗一下 A7$^{(13)}$→ A7$^{(♭13)}$→ D △ 7 這個和弦進行。最後以全音符彈奏 A7$^{(♭13)}$也是一大妙處。這進行本身在爵士曲當中也相當常見，請趁此機會好好熟悉它。

Check Point!

☐ 掌握A7$^{(13)}$→A7$^{(♭13)}$的移動

☐ 理解第二弦的音高變化
　就能看出美麗的旋律線。

Ex-6

用延伸音來掌握根音的移動

難易度 ★★★★★★★★★★

重要度 ★★★★★★★☆☆☆

示範音檔
Track
62

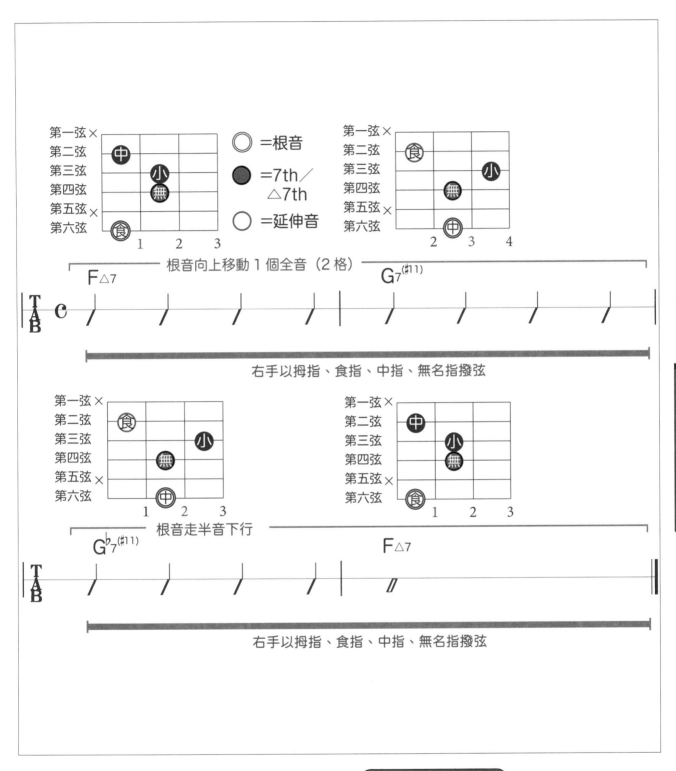

這邊的練習是 F△7 → G7^(#11)→ G♭7^(#11) → F△7 的和弦進行。練習難度相當高，可以先從自己會按的和弦開始下手。趁此機會熟悉 ♯11 的和弦按法吧！

Check Point!

☐ 確認是否一看到[#]11th和弦就馬上按得出來。

☐ 確認[#]11th和弦與△7和弦的轉換夠不夠順暢。

重要度	★★★★★★★★★☆		難易度	★★★★★★★★☆☆☆

爵士吉他和弦的基礎知識　其**7**

Check **P**oint!

POINT 1 以延伸和弦拓展和弦的使用範圍

POINT 2 碰到經典的爵士進行也不擔心

 知道根音在第五弦時的延伸音位置

第五弦根音　開放和弦的C指型　　第五弦根音　7th・9th的位置

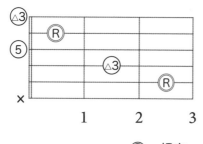
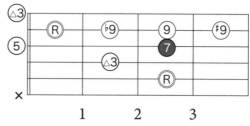

○＝根音　　●＝7th　　○＝延伸音

以9th音為中心的3個延伸音

　　這邊以根音在第五弦的開放和弦 C 來介紹一下延伸音的位置。這次要使用的延伸音為♭9th・9th・♯9th 這 3 種。請以第二弦第 3 格的 9th 為中心，記住前後 ♭9th 與♯9th 的位置。另外，在記住這 3 個音的同時，也能再次確認其與 7th 音的相對位置。

最常出現的C7$^{(9)}$和弦是？

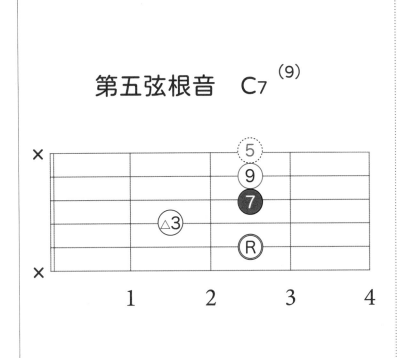

第五弦根音　C7$^{(9)}$

從9th和弦變化而來的C7$^{(♭9)}$與C7$^{(♯9)}$

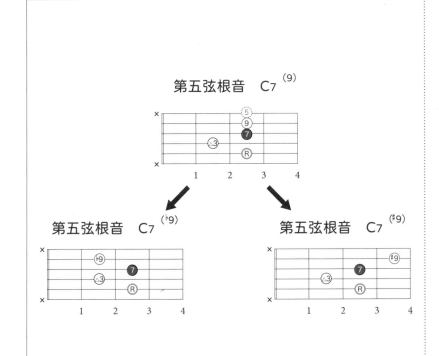

第五弦根音　C7$^{(9)}$

第五弦根音　C7$^{(♭9)}$

第五弦根音　C7$^{(♯9)}$

**以括號來
標示延伸音**

　9th 之類的延伸音也與上一章介紹的 13th 相同，都是以左圖看到的括號來表記。

　在 9th 系的延伸和弦當中，與 7th 和弦組合的類型不只是在爵士很常見，在其他曲風也相當常用。比方說從第五弦開始由根音 (R)、△3、7、9 這 4 個音所組成的 C7$^{(9)}$就是一例。第一弦第 3 格是 5th 音但這邊先省略。

**以括號來
標示延伸音**

　知 道 C7$^{(9)}$怎麼按以後，自然也彈得出來 9th 音變化後的 C7$^{(♭9)}$與 C7$^{(♯9)}$和弦。加在 C7 和弦上的 9th 音位於第二弦第 3 格，故要找♭9th 音就是低半音（左移 1 格），找♯9th 音就是高半音（右移 1格）。第五弦～第三弦則是完全沒變，也不須變更壓弦的指頭。

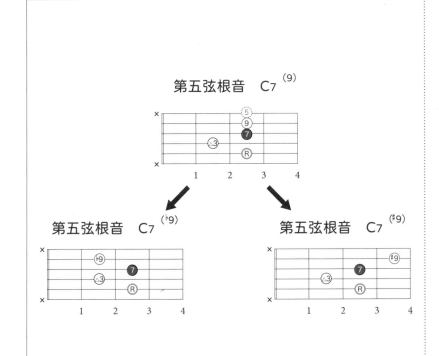
根音落在第五弦的
必學延伸和弦

基本的9th

◆ POINT 1 ◆

知道怎麼按9th

⬇

理解9th的位置

◆ POINT 2 ◆

彈奏藍調、搖滾時也能用

⬇

碰上♭9或♯9也不擔心

★第五弦根音的9th和弦★

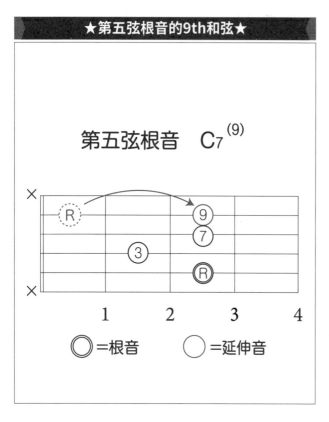

第五弦根音　C7(9)

◎=根音　　○=延伸音

★第五弦根音9th和弦的按法★

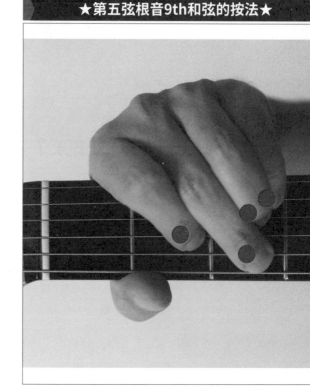

再次確認9th音的位置！

　　這邊根音在第五弦的 C7(9) 省略 5th 音不按，只按根音（R）‧△3‧7‧9 這 4 個音。「7th 正上方就是 9th」，這個相對關係要熟記，一看就能找到位置。不發聲的第一弦與第六弦要做好悶音。

用手指悶掉不必要的弦

　　根音在第五弦的 C7(9) 從第五弦開始分別是使用中指、食指、無名指、小指來壓弦。其中，中指的指尖在壓弦時可以碰著第六弦進行悶音，第一弦則是用小指的指腹來悶音。

彈彈看根音在第五弦的C7⁽⁹⁾和弦！

難易度　★★★★★★☆☆☆☆

徹底征服9th系的基本指型！

　　實際彈奏看看根音在第五弦的 C7⁽⁹⁾ 和弦。按法就如左頁介紹的那樣，其中第四弦容易彈不乾淨，注意中指在按壓第五弦時要盡量立於指板，以免碰到第四弦。這個按法雖然省略了 5th 音（第一弦第 3 格），但其也是和弦不可或缺的組成音之一。練習時請用耳朵好好確認，各弦是否有確實發出聲音。

　　右手雖然是指彈撥弦，但如果有做好第六弦的悶音，那麼使用撥片也是沒問題的。

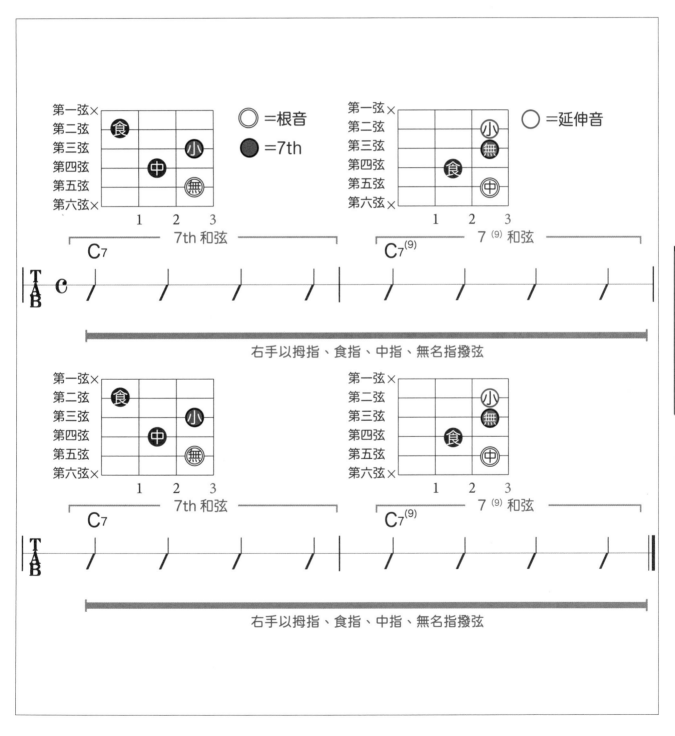

增添緊張感的♯9th

◆ POINT 1 ◆

知道怎麼按♯9th

↓

能挑戰高難度的
爵士樂曲

◆ POINT 2 ◆

理解♯9th音的位置

↓

細細體會
變化延伸和弦的聲響

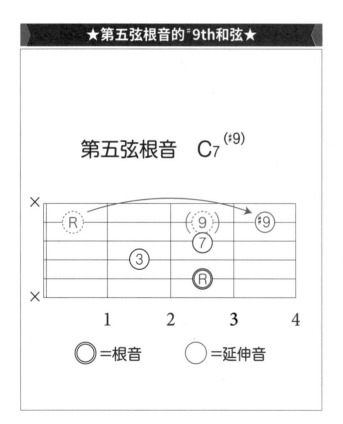

★第五弦根音的♯9th和弦★

第五弦根音　C7(♯9)

◎=根音　　○=延伸音

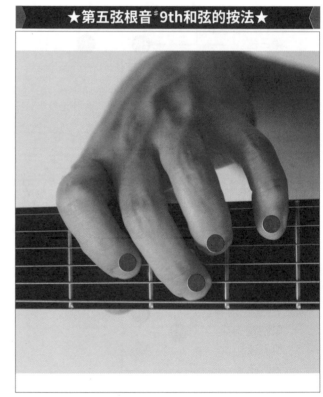

★第五弦根音♯9th和弦的按法★

♯9th比9th高1個半音！

　　這邊根音在第五弦的 C7(♯9) 一樣省略 5th（第一弦第3格）不按，只按根音（R）・△3・7・♯9 這4個音。將♯原本按壓 9th 的小指提高半音（右移1格）就能找到位於第二弦第4格的♯9th 音。

注意中指的壓弦！

　　從第五弦開始分別是使用中指、食指、無名指、小指來壓弦。這邊跟 C7(9) 一樣，中指的指尖在壓弦時可以碰著第六弦進行悶音，第一弦則是用小指的指腹來悶音。但千萬要留意，別讓中指碰到第四弦！

難易度 ▶ ★★★★★★★☆☆☆

明亮卻又灰暗，聲響不可思議的C7$^{(\sharp 9)}$

C7$^{(\sharp 9)}$這和弦不僅在爵士相當常見，在搖滾也很常登場。Jimi Hendrix 愛用的 \sharp 9th 和弦也是這麼按的。這個和弦由於同時奏響了決定和弦性質的△3rd（第四弦第2格）以及 m3rd（＝\sharp 2nd ＝\sharp 9th），所以聲響相當有趣，請務必趁機將它獨特的聲響記下來。

右手雖然是指彈撥弦，但如果有做好第六弦的悶音，那麼使用撥片也是沒問題的。

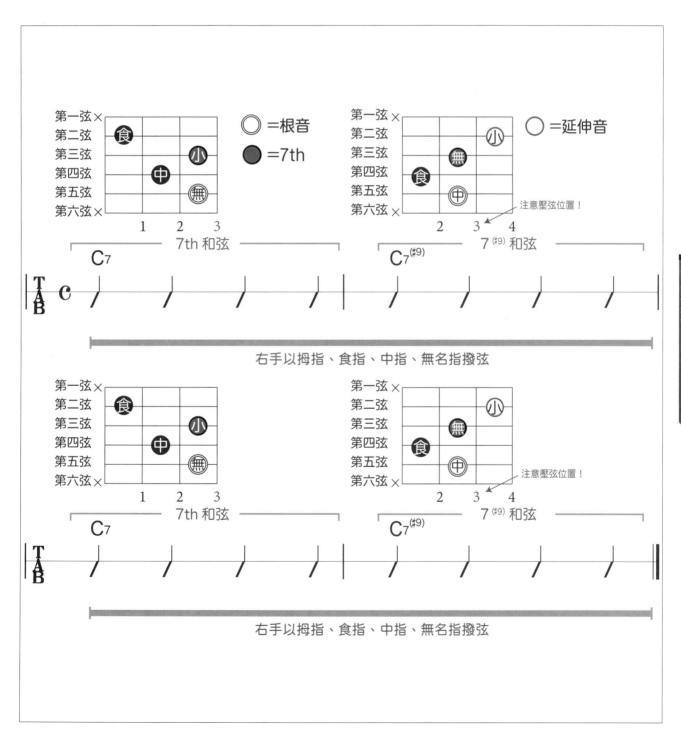

右手以拇指、食指、中指、無名指撥弦

右手以拇指、食指、中指、無名指撥弦

根音落在第五弦的必學延伸和弦

115

帶有險惡聲響的♭9th

◆ POINT 1 ◆

知道怎麼按♭9th

↓

能挑戰高難度的
爵士樂曲

◆ POINT 2 ◆

理解♭9th音的位置

↓

細細體會爵士
特有的聲響

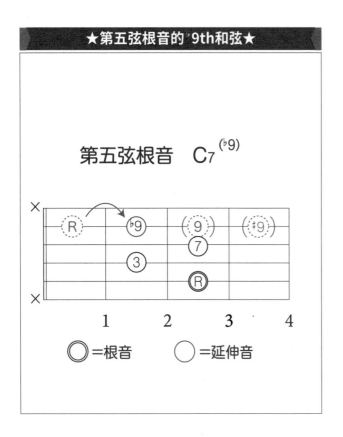

★第五弦根音的♭9th和弦★

第五弦根音　C7(♭9)

◎=根音　　○=延伸音

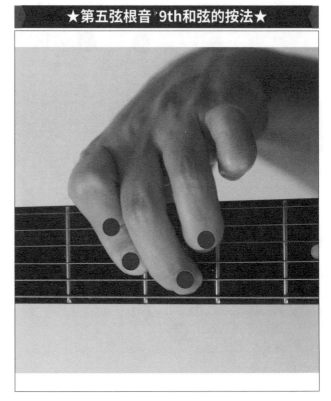

★第五弦根音♭9th和弦的按法★

♯9th比9th低1個半音！

　　這邊根音在第五弦的 C7(♭9)一樣省略 5th（第一弦第3格）不按，只按根音（R）·△3·7·♭9這4個音。♭9th 音位置就在比 9th 低半音的位置。這個♭9th 和弦的聲響相當有韻味，練習時別忘記也要用耳朵好好確認它的聲響。

食指的關節要靈活！

　　C7(♭9)從第五弦開始分別是使用中指、食指、無名指、食指來壓弦。第二弦與第四弦雖然都是用食指壓弦，但因為第一弦要悶住不發聲，故不像彈奏封閉和弦那樣伸長整個指頭。請像照片那樣，彎曲食指的第一關節來壓弦。

彈彈看根音在第五弦的C7^(♭9)和弦！

難易度 ★★★★★★★☆☆☆

示範音檔 Track 65

注意食指與中指的壓弦！

這邊的練習是各小節交替彈奏 C7 與 C7^(♭9)的全音符。右手基本上使用指彈，但有悶好第一弦與第六弦的話，使用撥片刷弦也無妨。

由於只彈奏一個全音符，故只要有弦沒壓好馬上就會聽出失誤，尤其是食指按壓的第二弦第 2 格。請靈活運用食指的第一關節，同時壓好第四弦與第二弦。另外，也要小心別讓按壓第五弦的中指碰到第四弦！

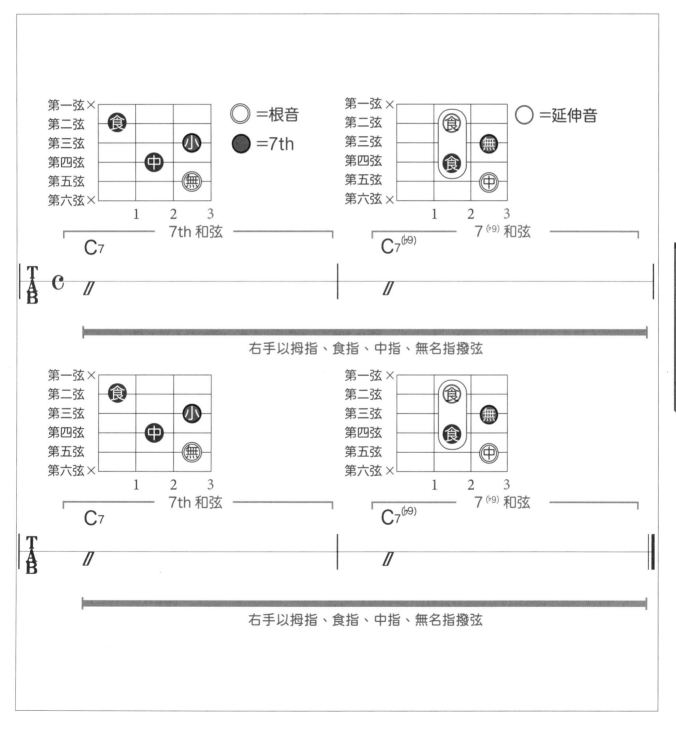

9th和弦的橫向移動

示範音檔
Track
66

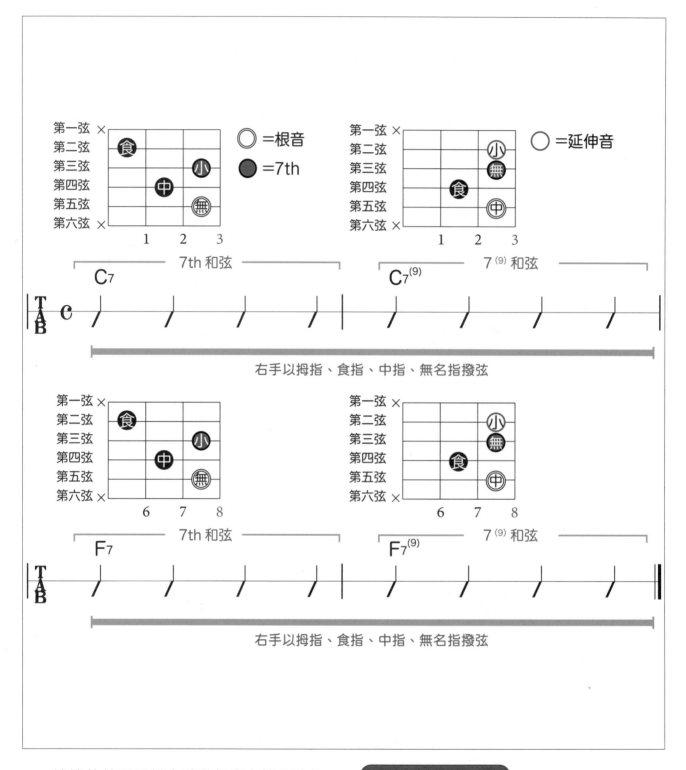

這邊的練習是橫向移動根音在第五弦的 C7⁽⁹⁾ 與 F7 ⁽⁹⁾ 和弦。這是 9th 系最基本的和弦指型，請務必將它學起來。右手雖然是指彈，但只要有悶好第一弦與第六弦，使用撥片刷弦也無妨。

Check Point!

☐ 要一眼就能看出根音的位置！

☐ 確認第二弦的9th音有沒有確實發出聲響！

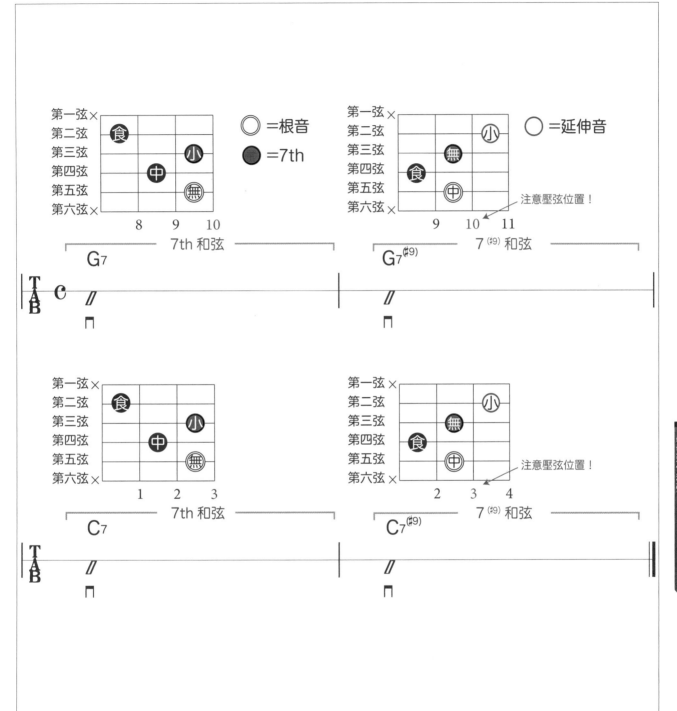

這邊的練習是橫向移動根音在第五弦的 G7 ♯9 與 C7 ♯9 和弦。留意中指在壓第五弦時，別讓指腹碰到第四弦。右手只使用拇指或是撥片來刷這個全音符。

Check Point!

☐ 確認第二弦的♯9th音
有沒有確實發出聲響。

☐ 別忘記第一弦與第六弦
要做好悶音。

根音落在第五弦的必學延伸和弦

難易度 ★★★★★★★★☆☆　　重要度 ★★★★★★★★☆☆

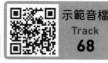

示範音檔
Track
68

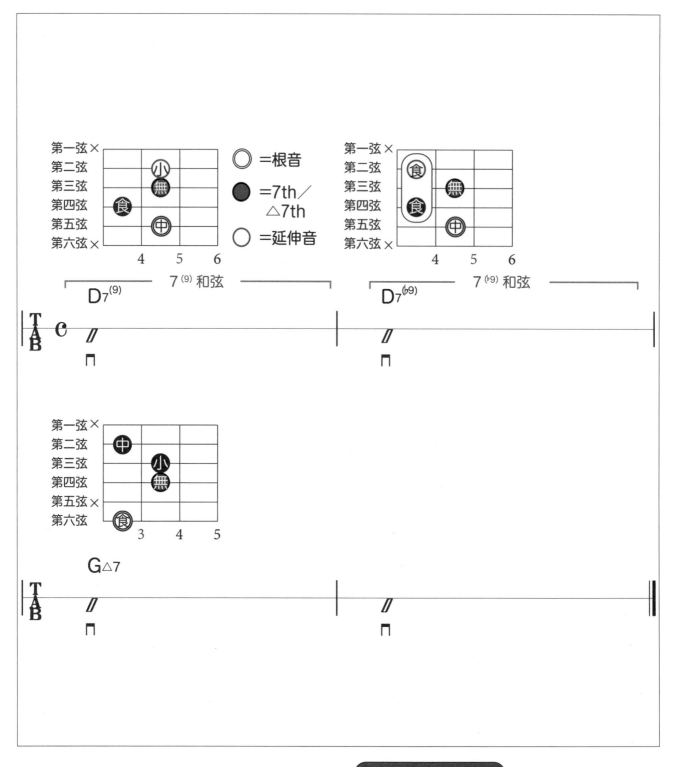

這邊的練習是從 D7^(9) 走到 D7^(♭9)，最後歸結到 G△7 的經典爵士進行。這邊的重點在於 9th 到 ♭9th 的氣氛變化，故壓弦一定要做確實，讓聲響出來。右手一樣是使用拇指刷全部的弦。

Check Point!

☐ 確認9th與♭9th的位置。

☐ 從D7^(♭9)換到G△7也相當有難度，請多加練習去習慣它。

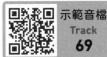
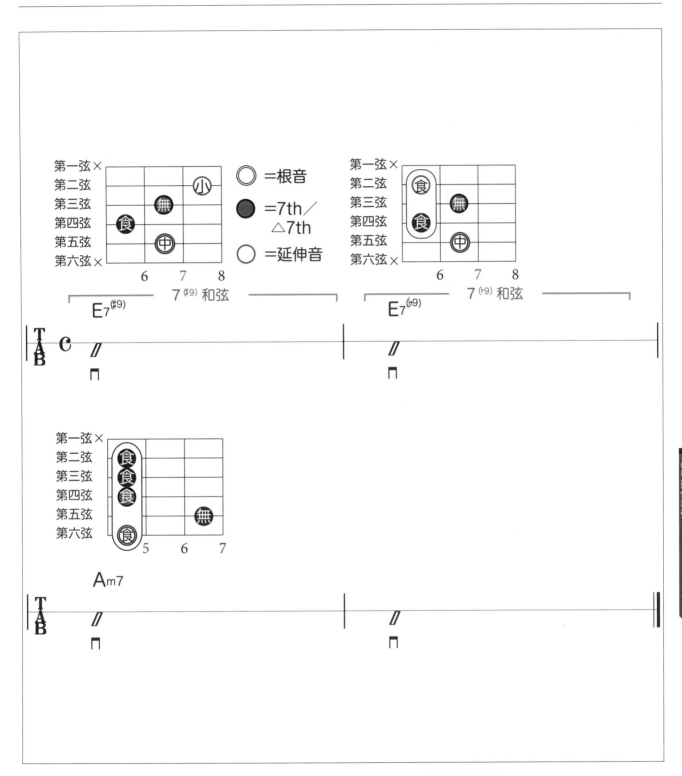

這邊的練習是從 E7 ⁽♯9⁾移動到 E7 ⁽♭9⁾，最後歸結到 Am7 的和弦進行。更換和弦時，按壓第二弦延伸音的指頭也會改變，請多留意。右手只用拇指或是撥片來彈奏譜上所示的全音符。

Check Point!

☐ 用耳朵好好確認
♯9th移動到♭9th的聲響變化。

☐ 從E7⁽♯9⁾切換到E7⁽♭9⁾時要注意
中指跟無名指是不能動的！

根音落在第五弦的
必學延伸和弦

《When The Saints Go Marching In》

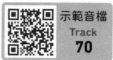
示範音檔 Track **70**

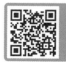
卡拉ok 音檔 Track **71**

樂曲解說與演奏重點

簡單卻又動感十足的超經典爵士曲！

《When The Saints Go Marching In》這首曲子是由 Louis Armstrong 這位爵士音樂家所奏紅的。曲子前半只有 F 與 C7 兩個和弦，後半則開始增添其他變化。整首曲子所用的和弦數量不多，彈起來簡單又有意思。曲子通篇都彈奏二分音符，右手使用拇指或是撥片刷弦都可以。

POINT **1**	POINT **2**	POINT **3**
F 和弦的根音位於比較難按的第 1 格，要留意是否有確實做好壓弦。	第十一～十二小節 B♭到 B♭m 的變化是曲子最精彩的部分，彈奏時務必要細心，別馬虎帶過。	第十四小節 G7-C7 的和弦變化非常快，彈奏時要小心。

★和弦進行表★

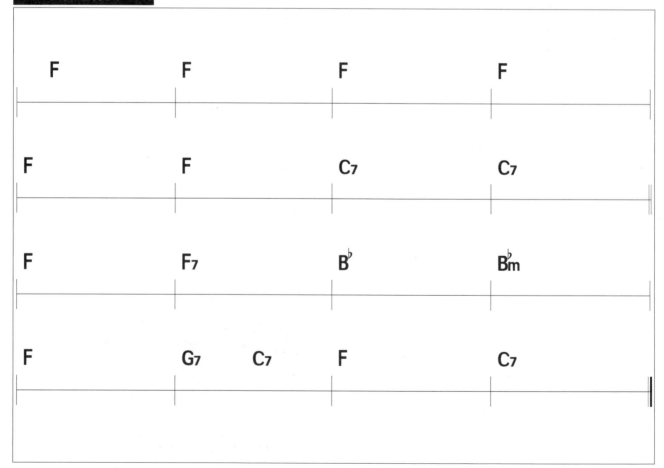

When The Saints Go Marching In ,Traditional

《When The Saints Go Marching In》

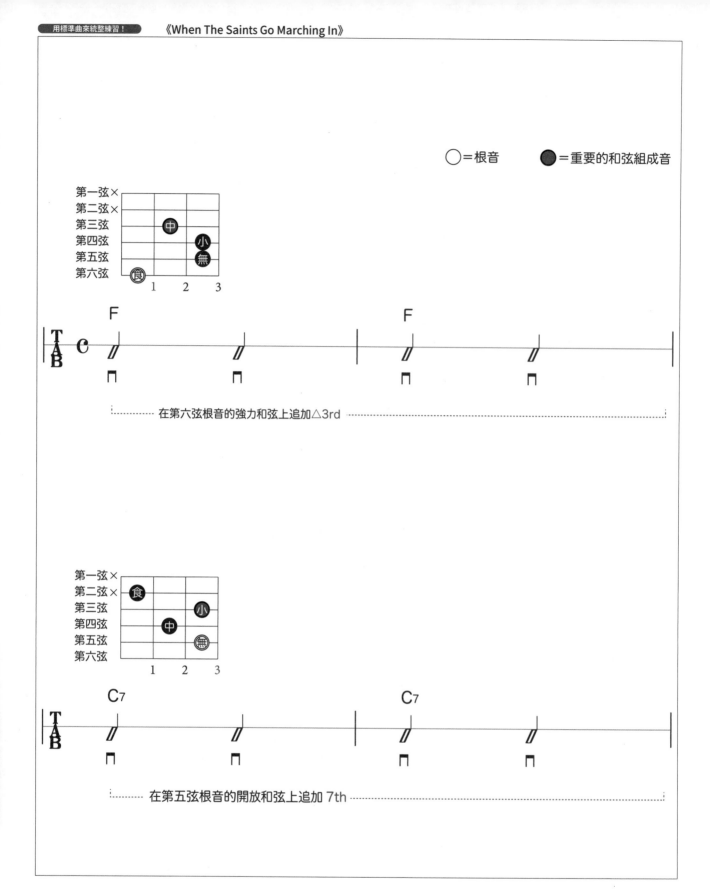

○＝根音　　●＝重要的和弦組成音

在第六弦根音的強力和弦上追加△3rd

在第五弦根音的開放和弦上追加 7th

Check Point!

☐ **確實壓好F位於第六弦第1格的根音！**

☐ **C7為開放和弦型的變種！別忘了加上小指的7th！**

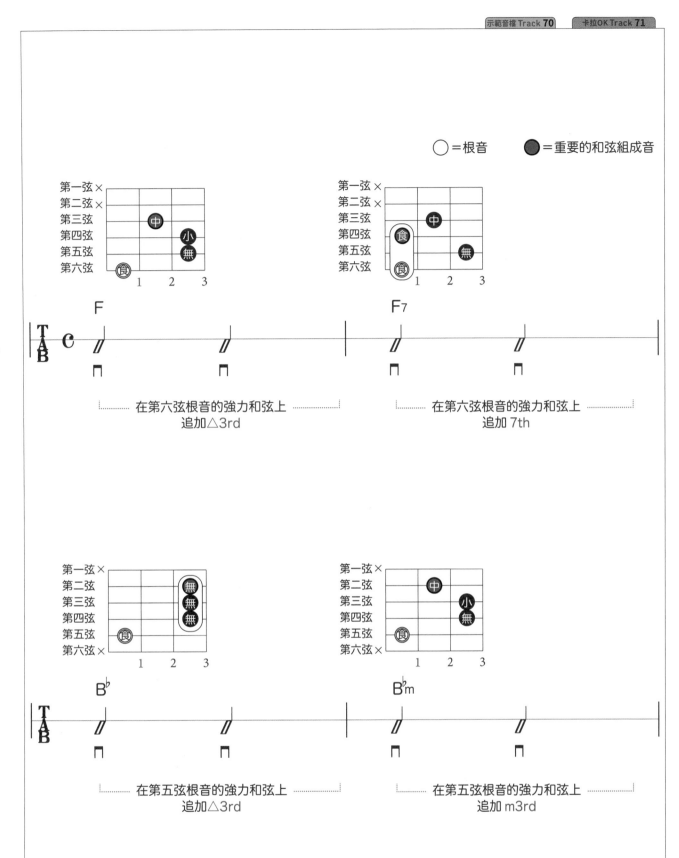

Check Point!

☐ **F→F7只有移動小指**

☐ **B♭到B♭m是最精彩的地方！靜下心來確實彈好它吧！**

○=根音　●=重要的和弦組成音

F

G7

C7

在第六弦根音的強力和弦上
追加△3rd

在第六弦根音的
強力和弦上
追加 7th

在第五弦根音的
開放和弦上
追加 7th

F

C7

在第六弦根音的強力和弦上
追加△3rd

在第五弦根音的開放和弦上
追加 7th

Check Point!

☐ **G7→C7要當心無名指的位置變化！**

☐ **練熟和弦的切換以後，右手也試著挑戰打四拍的節奏吧！**

示範音檔 Track **72**

卡拉ok 音檔 Track **73**

《Solftly As In A Morning Sunrise》

 樂 曲 解 說 與 演 奏 重 點

試著挑戰延伸和弦與減和弦！

前半與結尾部分都是在重複 Cm7-Dm7(♭5)-G7 這個和弦進行，應該相對好彈不少。從第十七小節開始出現類似副歌的變化。第二十二小節還會出現 F♯dim

這個高難度的和弦，請務必小心留意。右手通篇都是打四拍的節奏，可以試著加入搖擺的感覺，或是分別嘗試指彈跟撥片的奏法，聆聽比較聲響的差異。

| POINT **1** |
第一段(前12小節)中，第一～二小節和弦進行被反覆彈奏著，請先背下來，讓自己不看譜也彈得出來。

| POINT **2** |
第十九～二十小節登場的 C7(♭9)是曲子最精彩的部分，從第五弦到第二弦都要確實發出聲響！

| POINT **3** |
第二十二小節的 F♯dim 和弦比較難按，請務必多多練習，習慣它的按法。

★和弦進行表★

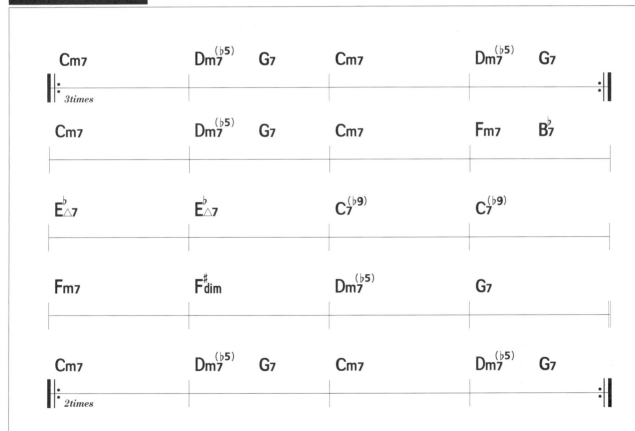

Softly, as in a Morning Sunrise by Sigmund Romberg

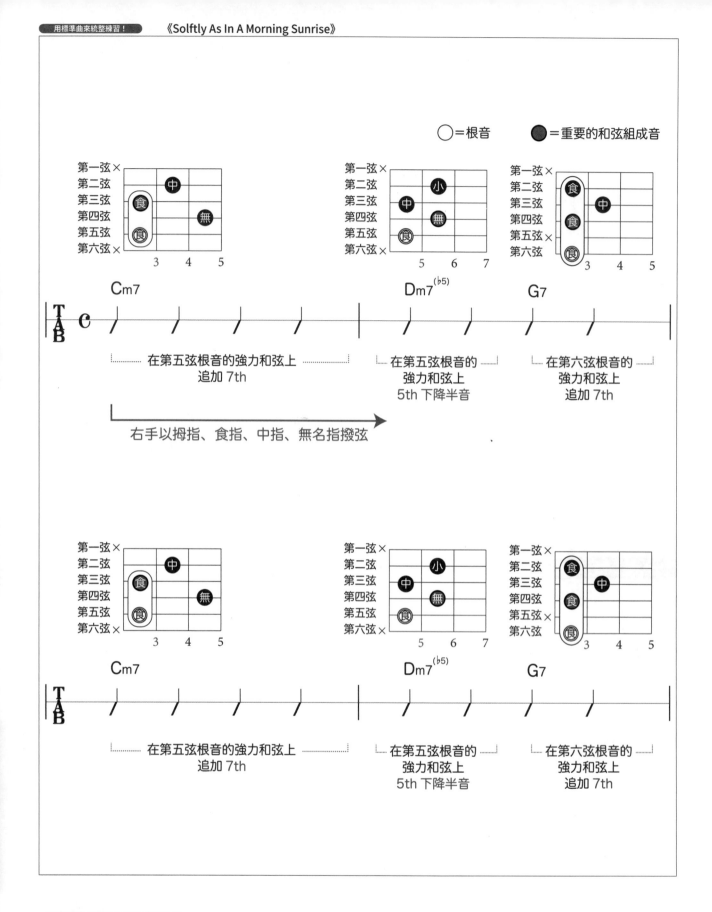

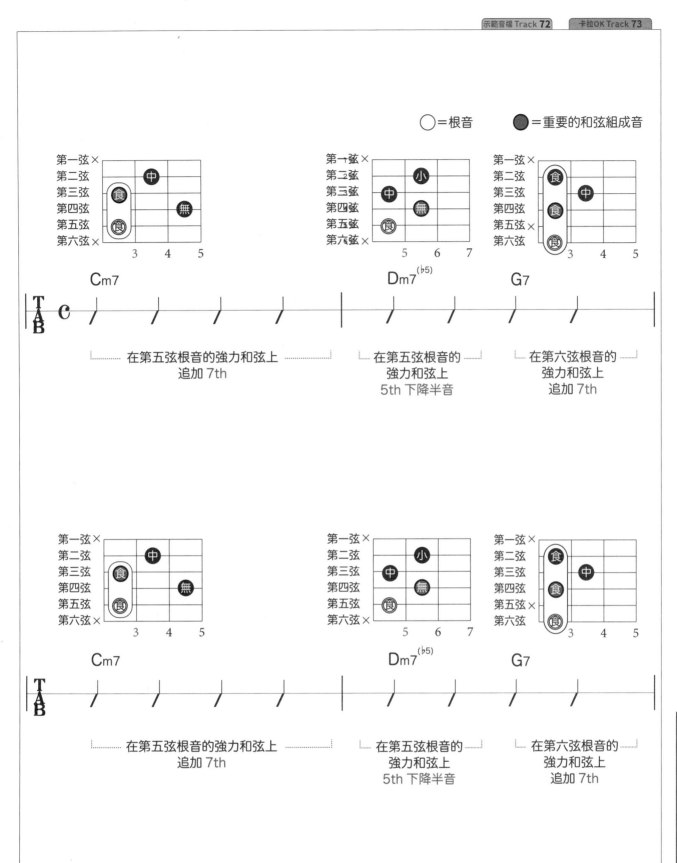

Check Point!

☐ 雖然都是重複同樣的和弦進行，但還是不能掉以輕心！

☐ G7要悶掉第五弦！右手使用撥片的話別忘記左手要用食指指腹碰著第五弦！

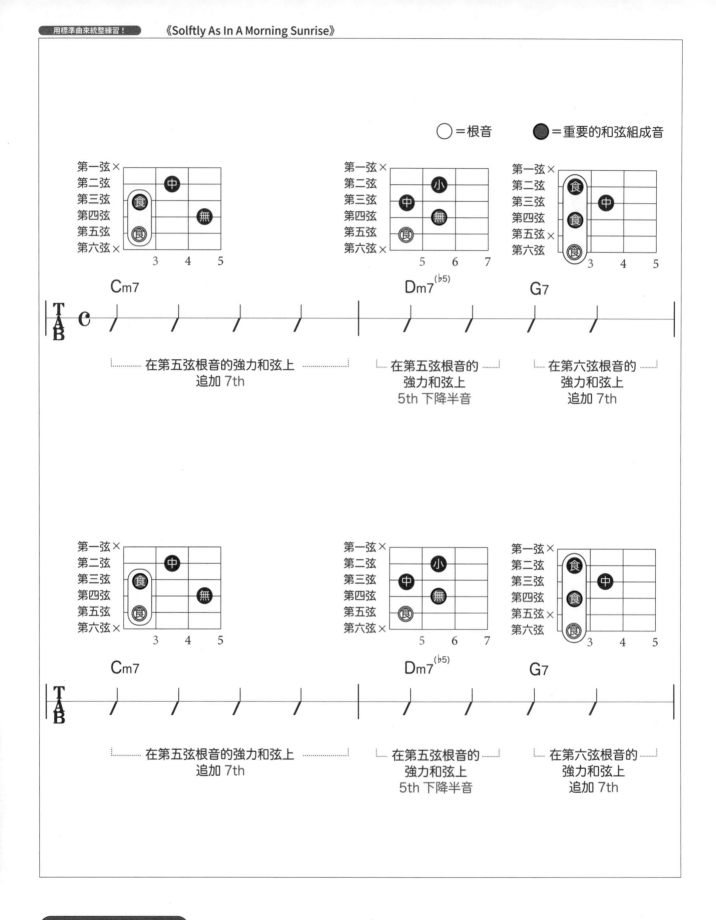

○＝根音　　●＝重要的和弦組成音

Cm7　　Dm7(♭5)　　G7

在第五弦根音的強力和弦上
追加 7th

在第五弦根音的
強力和弦上
5th 下降半音

在第六弦根音的
強力和弦上
追加 7th

Cm7　　Dm7(♭5)　　G7

在第五弦根音的強力和弦上
追加 7th

在第五弦根音的
強力和弦上
5th 下降半音

在第六弦根音的
強力和弦上
追加 7th

Check Point!

☐ 這裡也是反覆彈奏相同的基本和弦進行！目標是確實彈好每個和弦！

☐ 要把7th和♭5th等和弦的特色音給彈得紮實才行！

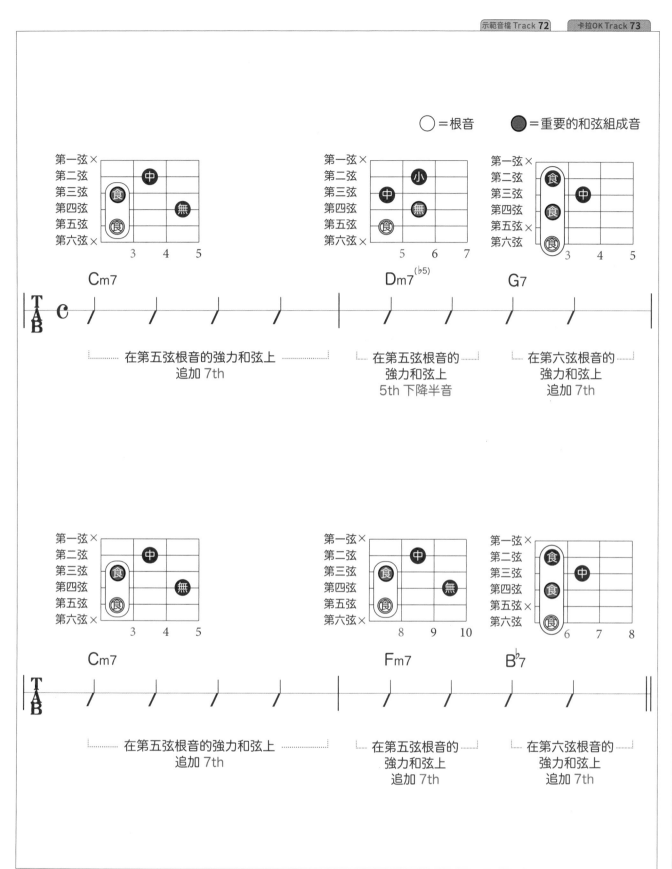

○＝根音　●＝重要的和弦組成音

Cm7

在第五弦根音的強力和弦上
追加 7th

Dm7(♭5)

在第五弦根音的
強力和弦上
5th 下降半音

G7

在第六弦根音的
強力和弦上
追加 7th

Cm7

在第五弦根音的強力和弦上
追加 7th

Fm7

在第五弦根音的
強力和弦上
追加 7th

B♭7

在第六弦根音的
強力和弦上
追加 7th

《Softly As In A Morning Sunrise》

Check Point!

☐ **Cm7→Fm7的位置變化較大！靜下心來把它彈好！**

☐ **B♭7的根音是在第六弦第6格，小心別彈錯了！**

○=根音　　●=重要的和弦組成音

第一弦 ×
第二弦
第三弦
第四弦
第五弦
第六弦 ×

6　7　8

E♭△7　　　　　　　　E♭△7

在第五弦根音的強力和弦上追加△7th

第一弦 ×
第二弦
第三弦
第四弦
第五弦
第六弦 ×

2　3　4

C7(♭9)　　　　　　　C7(♭9)

在第五弦根音的開放和弦上追加♭9th

Check Point!

☐ 連續兩個小節都彈一樣的和弦。注意彈奏的力道與音量要平均！

☐ C7(♭9)的重點是第二弦第2格的♭9th音，無名指在壓弦要小心別碰到第二弦！

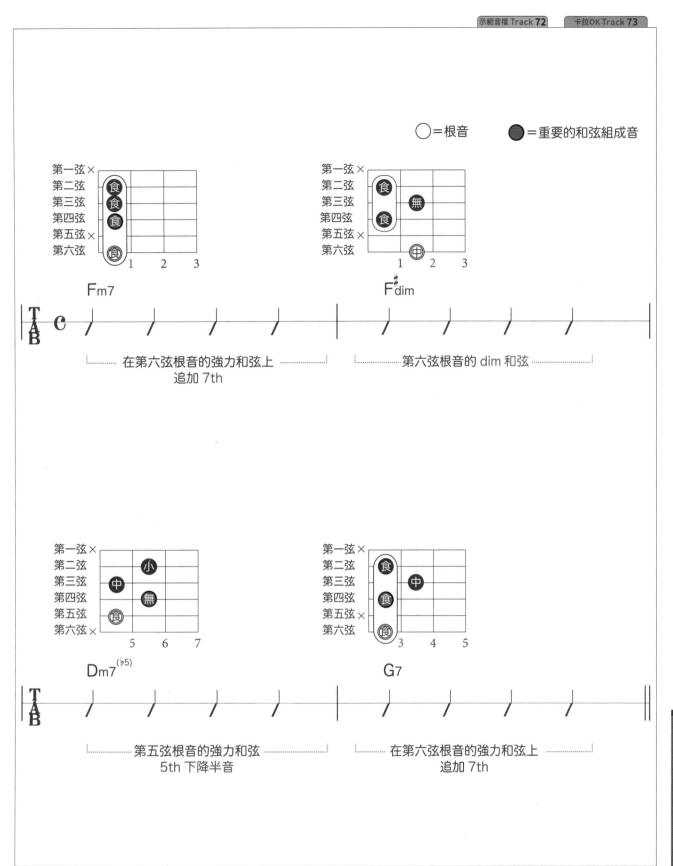

◯＝根音　　●＝重要的和弦組成音

Fm7

在第六弦根音的強力和弦上
追加 7th

F♯dim

第六弦根音的 dim 和弦

Dm7(♭5)

第五弦根音的強力和弦
5th 下降半音

G7

在第六弦根音的強力和弦上
追加 7th

《Softly As In A Morning Sunrise》

Check Point!

☐ 這邊的**Fm7**只用食指壓弦，注意四條弦是否都有發出聲音！

☐ **F♯dim**這和弦特別難，從**Fm7**準備轉換時，要先想好動與不動的手指分別是哪些。

○=根音　　●=重要的和弦組成音

第一弦×			
第二弦		中	
第三弦	食		
第四弦			無
第五弦	食		
第六弦×			

3　4　5

Cm7

```
T  C  /   /   /   /  |  /   /   /   /  |
A
B
```

在第五弦根音的強力和弦上
追加 7th

在第五弦根音的
強力和弦上
5th 下降半音

在第六弦根音的
強力和弦上
追加 7th

Dm7(♭5)　　**G7**

（第二組圖表與上方相同）

Cm7

```
T  /   /   /   /  |  /   /   /   /  |
A
B
```

在第五弦根音的強力和弦上
追加 7th

在第五弦根音的
強力和弦上
5th 下降半音

在第六弦根音的
強力和弦上
追加 7th

Dm7(♭5)　　**G7**

Check Point!

☐ 再次回到基本的和弦進行。把手指的移動都記熟吧！

☐ 要確實彈好2拍就切換和弦的Dm7(♭5)→G7 ！

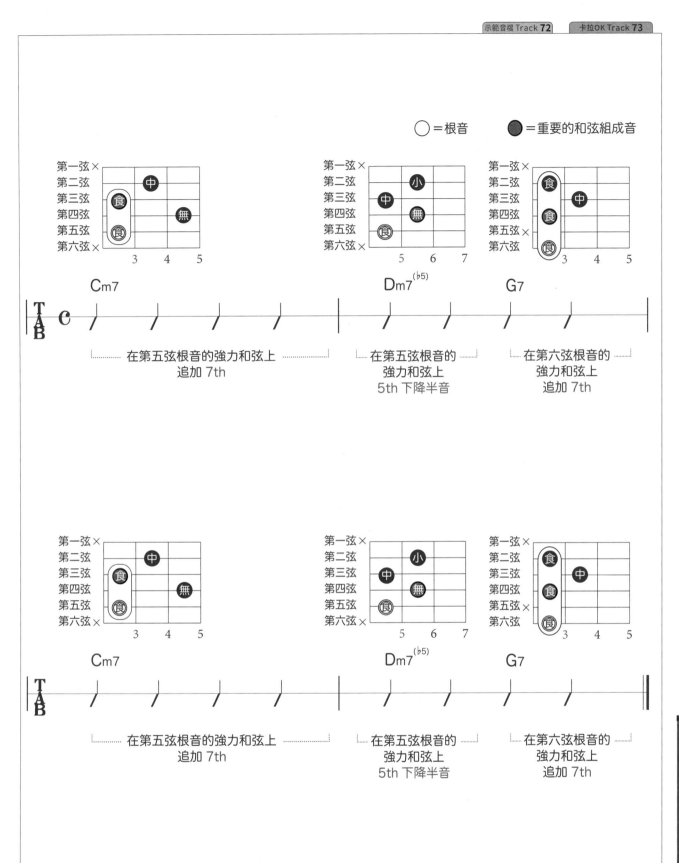

○=根音　　●=重要的和弦組成音

Cm7 — 在第五弦根音的強力和弦上 追加 7th

Dm7(♭5) — 在第五弦根音的 強力和弦上 5th 下降半音

G7 — 在第六弦根音的 強力和弦上 追加 7th

Cm7 — 在第五弦根音的強力和弦上 追加 7th

Dm7(♭5) — 在第五弦根音的 強力和弦上 5th 下降半音

G7 — 在第六弦根音的 強力和弦上 追加 7th

《Softly As In A Morning Sunrise》

Check Point!

☐ 結尾也是基本的和弦進行。繃緊神經彈到最後吧！

☐ 右手在彈奏四分音符時也能試著加入不同的韻味！

其他的和弦

這邊簡單介紹本篇沒有出現,但也是在爵士很常見的幾種和弦。請觀察比較一下是在和弦上加了什麼音,又有什麼獨特的聲響。

 C6

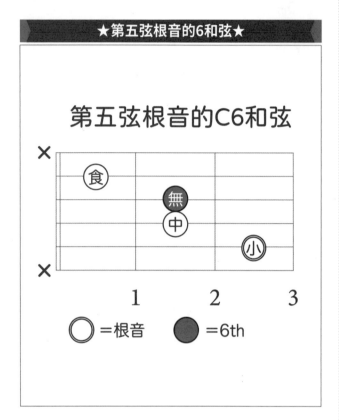

★第五弦根音的6和弦★

第五弦根音的C6和弦

○ =根音　● =6th

複雜的6th聲響

　　根音在第五弦的 C6 和弦在爵士曲的出現頻率非常高。雖然單純彈 C 也沒問題,但這邊為了讓聲響更複雜,另外加了 6th 音上去。雖然也不是好彈的和弦,但建議讀者能先將它記在心裡。

Check Point!

★聲響老成有味,專業的都愛用!
★爵士的經典和弦!

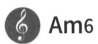 **Am6**

★第六弦根音的m6和弦★

第六弦根音的Am6和弦

○ =根音　● =6th

陰暗與明亮都蘊含其中

　　根音在第六弦的 Am6 跟小調聲響的爵士曲非常匹配。不像 Am7 那樣完全陰暗,帶有一點開朗氛圍也是這個和弦的特色。

Check Point!

★兼具陰暗與明亮
★吉普賽爵士的超經典和弦!

 G7sus4

 Dadd9

★第六弦根音的7sus4和弦★

第六弦根音的G7sus4和弦

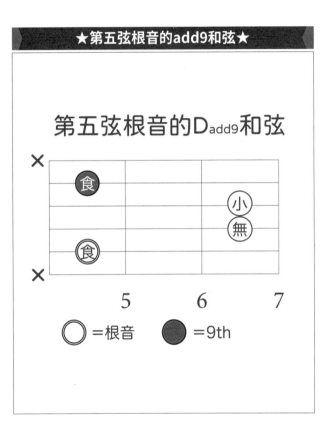

★第五弦根音的add9和弦★

第五弦根音的Dadd9和弦

獨特的飄浮感

　　根音在第六弦的 G7sus4，是讓人聽了會想歸結到 G7 的和弦。它的聲響給人一種心底不踏實，心浮氣躁的印象。

帶有透明感的聲響

　　根音在第五弦的 Dadd9 省略了△ 3rd，讓 9th 聽起來更有透明的美感。理論上應該是要在根音（R）、△ 3、5 這個基底再加上 9th 音，但這邊的 Dadd9 只有 R、5、9 的聲響而已。

Check Point!

★讓人想接G7和弦的聲響
★在各式曲風都能使用

Check Point!

★充滿透明感的澄澈聲響
★在流行、搖滾也很常用

結語

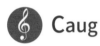 **Caug**

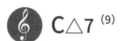 **C△7 (9)**

★第五弦根音的aug和弦★

第五弦根音的Caug和弦

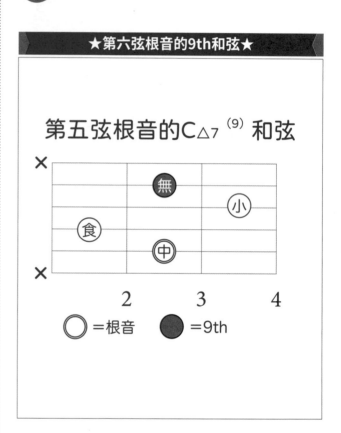

★第六弦根音的9th和弦★

第五弦根音的C△7 (9) 和弦

5th變化後帶來不安定感

　　根音在第五弦的 Caug 在中文叫做增和弦（Augmented Chord），原本的 5th 音多了升記號（♯）。有時候也會寫成 C(♯5) 或是 C +5，建議可以先記下來。

時髦的聲響

　　根音在第五弦的 C △ 7(9)在聽覺上給人一種舒適的感受，非常建議讀者學起來。基本構造為根音（R）、△ 3、5、△ 7、9 這 5 個音，但這邊省略 5th 音，只有 R、△ 3、△ 7、9 而已。

Check Point!

★讓人覺得慌張的神奇聲響
★在流行、搖滾也很常用

Check Point!

★給人時髦沉穩、成熟的印象
★在巴薩諾瓦、爵士超級常用！

作者推薦的爵士吉他專輯

　　爵士吉他有獨特的和弦編排、絕妙的搖擺律動，學習爵士的捷徑當然就是聆賞眾多爵士吉他手的名作。讓筆者在這邊一一介紹推薦的爵士吉他專輯！

《VirtuoSol》
Joe Pass

爵士吉他的巨匠

　　獨奏爵士吉他大師—— Joe Pass 的作品。他在伴奏以及 Sollo 上的選音與編排實在太過精彩，叫人聽著聽著就流連其中，甚至忘了呼吸。

Check Point!

伴奏與Sollo的平衡堪稱一絕！

《Full House》
Wes Montgomery

確立爵士吉他的開山元祖

　　Wes Montgomery 可謂是爵士吉他的開山元祖，他用右手拇指彈奏的輕柔弦觸與完美的旋律線真的是神乎其技。叫人怎麼奈何得了這麼舒服的聲響。

Check Point!

吉他的聲音讓人驚艷不已！

結語

《Green Street》
Grant Green

充滿魅力的藍調聲響

在咆勃、調式爵士、爵士放克等領域都能看到 Grant Green 活躍的身影。他擅長譜奏藍調的憂鬱氛圍，是才華豐富的爵士樂手。

Check Point!

畫龍點睛的藍調音！

《Finger Paintings》
Earl Klugh

古典吉他柔嫩的聲響

Earl Klugh 風格特殊，彈奏的是使用尼龍弦的古典吉他。精彩的和弦編排與美麗的和聲是他的招牌，讓人聽了就感到療癒。

Check Point!

古典吉他的美妙音色！

《Djangology》
Django Reinhardt

獨一無二的吉普賽爵士

　　Django Reinhardt 可謂是吉普賽爵士的開山元老。他對後世影響深遠，甚至還有人說，要找到沒受過他影響的爵士吉他手才是難事。

Check Point!

即興演奏的豐富點子、安定感、
富含情調的樂句等都無可挑剔！

《The InTide Story》
Robben Ford

強而有力的即興演奏！

　　備受音樂人推崇，「音樂人當中的音樂人」—— Robben Ford。強而有力的即興演奏與性感的甜美音色是他的最大特點，可謂是模範級的樂手。

Check Point!

高潮迭起的演奏與音色絕對是一流！

結語

筆者在此衷心感謝將本書翻閱至最後的各位。不曉得各位覺得本書《爵士吉他和弦超入門》如何呢？既然已經在看最後這頁的結語了，那我猜或許已經學到不少爵士和弦，同時也能彈許多帥氣時髦的樂句了。本書統整的樂句盡量以簡單好彈為取向，雖然當中也有幾個難度較高的譜例，但希望各位讀者別放棄，日後再回頭來挑戰。

雖然本書著墨的內容在和弦上，但爵士的主題、Sollo、即興等等都是一大學問與魅力，叫人永遠沒有參透的一天。希望有心想進一步鑽研的讀者可以多去挑戰自我，享受彈奏爵士吉他的樂趣。再次致謝一直看到本書最後的各位。

結 語

文：野村大輔

只用一週徹底學會！
爵士吉他和弦
超入門

作者介紹

野村大輔
Nomura Daisuke

擅長電、木吉他的演奏，精於用吉他做出襯托主旋律又不顯突兀的編曲。不僅熟習各式曲風，本身的演奏風格更帶有藍調韻味。15歲因為崇拜The Beatles開始學彈木吉他，之後受Jimi Hendrix、Eric Clapton等人的影響開始彈奏電吉他。參與多個樂團的同時，還沒二十歲便開始擔任吉他講師，目前在錄音／做場樂手、作曲、編曲、產品專員、著書等多方領域皆有活躍表現。

個人網站 http://d-nomura.com
YouTube頻道 MuTic Jam Tracks

• 個人網站　　• YouTube頻道

著作介紹

《如何漂亮奏響吉他和弦》

《這樣彈一定會進步！藍調民謠吉他初體驗》

《民謠吉他的終極作業簿(大型增強版)》

《一定學得會從零開始的吉他超入門》

只用一週徹底學會！
爵士吉他和弦
超入門

作者：野村大輔
翻譯：柯冠廷

發行人 / 總編輯 / 校訂：簡彙杰
美術：王舒玗
行政：楊壹晴

【發行所】
典絃音樂文化國際事業有限公司
電話：+886-2-2624-2316
傳真：+886-2-2809-1078
Email：office@overtop-music.com
網站：https://overtop-music.com
聯絡地址：新北市淡水區民族路 10-3 號 6 樓
登記地址：台北市金門街 1-2 號 1 樓
登記證：北市建商字第 428927 號
印刷工程：國宣印刷有限公司

【日本 Rittor Music 編輯團隊】
發行人：松本大輔
編輯人：野口廣之
責任編輯：額賀正幸
編輯 DTP：山本彥太郎
封面設計：柴垣昌宏
演奏：野村大輔
攝影：椎葉たく

定價：NT$480 元
掛號郵資：NT$80 元 (每本)
郵政劃撥：19471814
戶名：典絃音樂文化國際事業有限公司
出版日期：2024 年 1 月 初版

 典絃音樂文化國際事業有限公司